U0086218

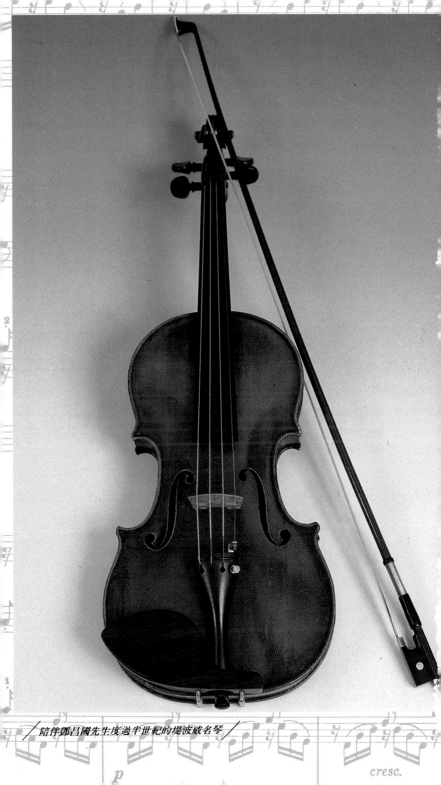

陪伴鄧昌國先生度過半世紀的堤波威名琴

名音樂家鄧昌國先生

在中廣公司錄製舒伯特鱒魚五重奏曲

指揮時之神采

指揮KBS樂團在漢城演出

在日本指揮樂團與團員起立謝幕

演出後接受獻花／

在西德海德堡指揮夏夜音樂會

參加台北市室內樂研究社演奏

／指揮台視樂團排練／

台北市立交響樂團早期在國際學舍演出之情形／

陳必先與作者合奏莫札特奏鳴曲

在舊金山戴維斯音樂廳指揮舊金山交響樂團／

退休後在美國灣區授課情形／

林昭亮於清華大學主辦的暑期提琴夏令營接受作者指導

與李天慧，彭聖錦在金門擎天廳演奏

封琴告別演奏會與主辦人聆達共切蛋糕分享來賓／

伴我半世紀的那把琴

三民叢刊 40

鄧昌國 著

三民書局印行

代序

這是一個動亂的時代。我生長在中國受苦難最多的時代。自有記憶的幼年起，就好像從沒有過太平的日子。追溯似乎不值得留在記憶中的往事，印象最深，難以磨滅，仍然是那些不愉快悲愁的日子。童年小學時，局勢一不安定，就輒學被父親帶着全家逃躲到天津租界內的一幢房子裏避難。是什麼戰亂？外族侵略，還是軍閥內亂，孩童時期全然無知。稍長，遇上蘆溝橋事變。八年困居在敵後淪陷區。雖然自幼經常看到外國軍隊在自己國土上隨便走動，但是這次是長住下了。自不免忍受殖民地亡國之辱的日子。高中大學時，白米糧食被徵去送給日本皇軍，都市嚴重缺糧，學生吃「混合麵」，鬧腸炎便血，我自不能倖免。

抵抗日本侵略，犧牲近千萬軍民。換來了疲倦的勝利及大陸變色，有家歸不得。浪跡天涯，走遍世界各角落。終於落腳在寶島臺灣，一住三十年。稍稍貢獻所長。回想過去所作，雖不敢說對得起家國，但也總算不虛此生。

電視上看到六四天安門學運的情況。五十年前讀書時的學生運動彷彿就在昨天⋯⋯

那是青年在狂熱的年齡，每個人都懷有「國家興亡匹夫有責」的雄心。拋頭顱灑熱血才是真正生存的意義，生命的價值。安心讀書好像不太有出息，學生動不動就鬧罷課，能者更忙寫海報（即日後的大字報）。文字激昂慷慨，振振有詞的說服力，加上美工圖畫裝飾，儼然是一件吸引人的藝術品。兩派各說各話，同學專心關注這有意思而刺激的對罵比賽。夜間貼出，白天大家爭看。左派學生與三青團（三民主義青年團）在海報之外更演成正面衝突。夜間校園中夜間常有雙方被「打悶棍」的慘劇。班上優秀分子，幾乎清一色向左倒。連教授寫給我的紀念冊上的理想衝突浪潮中犧牲掉了。但是以要出國的理由，而推拒掉了。但字句，都流露出時代潮流的導向──「藝術是代表大眾的。音樂要為人民服務。音樂家永遠是人民的公僕。」我曾多次被邀去參加文工團工作。搞什麼「群眾運動」、「城市對那些優秀同學，曾在深夜秘密潛往張家口外某地接受集訓。游擊術」，感到新鮮刺激與羨慕。

一位美術系姓韓的同學，繪畫天資極高，因缺課兩週被校方記過。私下他告訴我，實際他是去替一個生重病的人，到各家抄電表。一家七口只靠這老爸在電力公司做事賺錢糊口，公司對小職員沒有病假。母親因孩子多，只能替人打零工。聽到這種事情真相，能不令人感

動！

功課好，正派的摯友，沒有一個不是眼光遙向國家未來前途展望。極端的學生，在校園裏，驕傲的手中捧着馬克思的《資本論》、《唯物論》。辯論會上，總是左派佔優勝。環境氣氛，整個氣勢像是注定，共產主義勝過資本主義。

「沈崇事件」、「反饑餓大遊行」，學生總是有新題目提出來抗議。遊行隊伍可能人數沒有現在多，但是也浩浩蕩蕩氣勢非凡。每人都像是在替天行道，聲嘶力竭的狂喊，為了國家，為了老百姓。每句口號，每條標語都指責政府，像是政府沒做過一件對的事。

就在這種不安的時局下，我憂心忡忡，離開祖國到歐洲去留學。不出兩年，大陸失據。成立了「中華人民共和國」。高喊民主，推波助瀾的共黨外圍的知識份子們，與高彩烈的日子，可惜沒有維持多久。百花齊放、百家爭鳴、三反、五反，接二連三的到臨。儘管受苦受難，被鬥爭。但他們似乎從未覺得過去做錯了什麼事，也許心中明白，口頭不承認罷了。其實誰都做過一些錯事，也做過一些對的事。只可惜事後才明白，匈牙利抗暴事件，也是知識階層揭起的一項。可歌可泣的運動。征服者蘇聯以大欺小，以強壓弱。坦克開到了市中心，機槍對準青年學生亂射，掀起了全歐反蘇的情緒。支援爭自由的匈牙利詩人、音樂家。展開

歐洲空氣顯然比較自由。不像在大陸只有左右兩條路可選。

了為那些藝人鬥士的捐獻活動。音樂院中也有學生站在校門口收集樂捐的行動。想到我的故土大陸，不自主的也掏出了口袋中兩天的飯錢。

世間上的許多事，似乎都無法以常理來解釋。歷史就這樣子的寫下去。二次大戰為了打倒納粹德國、義大利及軍國主義的日本。死亡犧牲是有意義，值得的。但是韓戰、越戰，拖延經年，打不完不求勝利的戰爭，數不盡的人送命戰場，為的是什麼？人類是健忘且短視的。歷史曾給過不少教訓，但是人們依然走上一錯再錯的路！

一九七二年父親去世前曾言，他今生最大願望即想看到毛澤東死後，中國大陸的變化。但做夢也想不到不及二十年，共產起家王朝蘇聯，都由根起了變化。相當於社會主義蘇維埃國父的列寧銅像、墳墓也都被人民拉倒遷走。而中國大陸，則仍利用毛澤東遺留下的餘威，在鎮歷住可能發生的動亂。一切真像是中國俗話所說「六十年風水輪流轉」，以前是「白俄」，被趕，難民到處跑。現在輪到「紅俄」逃難。死硬派的「紅俄」，那些國家願意收容呢？

只有短短幾年，勢如破竹，東歐、東德、蘇聯放棄共產主義的變化相繼而來，使整個世界改觀。全球戰略計畫，要全部重新寫過。自由世界好像沒費什麼力氣，就享受這種成果。

但是如《華盛頓郵報》專欄作家威廉・拉斯貝瑞（William Raspberry）文中指出，我們不應過份自滿與自信。「共產主義的敗亡並不表示是資本主義的勝利」。誠然大多數人認為資

本主義天然是自由民主的。實際其中潛在的問題仍多。民主之中，不平等的事到處都是。還要靠不停的努力奮鬥爭取，才能獲得。眞是語重心長。

至少言論自由是自由世界裏最寶貴的事。「有理要說」、「有寃要訴」。作家漢斯・康寧（Hans Koning）在一篇給郵報專欄中標題寫〈我們要重估哥倫布的傳奇成就，應揭露事實眞相〉，讀後使我一向對洋人稍有偏見的態度，大爲改觀。明年是哥倫布發現新大陸五〇〇週年，美國準備擴大慶祝，漢斯康寧這篇文章，等於潑了一盆涼水，不一定會有什麽效果。但是作一個有心的教育家，卻該審愼的去思考研究吧！今擇錄部份文中要點如下：

「哥倫布及他兩位兄弟在 Hispaniola（今之海地、多明尼加共和國）登陸，殺戮了幾十萬的土著，相當一半的人口。奴役他們，做各種勞工，之間竟沒有一人皈依爲基督徒。當地百姓一直過着死亡、恐懼、哀傷、憤怒的日子。」

「哥倫布對支持者承諾，會帶回黃金如山。而實際自一四九二年到一五〇〇年八年間，

「傳統歷史記錄的，都是一種有毒素錯誤的認知。以爲一個種族會優越於另一個種族。

在這種理解下，壓迫征服異族是一項正義的行爲。」

「當今之世，白人的文明似乎在世界上居於領導地位。那是因爲近代科技與經濟，自工業革命後所打下的基礎。是否一定能成功，尚在未知之數。」

「我們要傳授下一代完整的歷史真相。歷史非只記錄勝利者，也有失敗者一席之地。」

"Founding Father"

「不可欺瞞孩子，自藍眼美洲創始人（教科書中哥倫布是藍色眼睛）起，美國就沒打過一場不義之戰。」

中國人說：「勝者王侯敗者賊」，賊寇是沒有資格入史的。也犯了歷史只記載統治者事蹟的錯誤。但願有心人，能為中國歷史，尤其是近代史，作一全面的客觀分析記錄。讓億萬不明不白死去的人們，可以有機會光明的說：他們也是歷史的一部份。

這也許是我最後一本小集子（希望不是），不過人已踏入古稀之年，體弱多病，所剩時間有限，活動範圍縮小，接觸感觸的事也相對減少。十幾年來零零星星寫了一些不成系統的雜文。部份也可代表我的工作和我的人生觀，統統塞到這本小集子中。算是給親友的紀念品吧！

一九九一年十月昌國病中書於
美國俄勒岡州尤金城陶德街寓所

注解：

「打悶棍」　大陸俗話。形容夜間人在暗處以棍棒襲擊對方。

「混合麵」　是用花生外皮、土豆皮、玉米心，加少許玉米粒，磨成粉狀，代替麵粉充當食糧。

目 次

1・次　目

請不要問為什麼

我是誰？　誰是我？

生命像流星閃過，去無踪。

為何如此短暫，　怎樣才算長？

莫驚訝，　莫沮喪，

曇花夜開晨合，　牽牛朝放午謝。

金蟬卻一睡十七年。（注）

勿以分秒計日，　勿以時日計年。

乾坤中本沒有時間。

自然循環的軌跡，請不要問為什麼！

我們只不過是地球上的微塵，

地球又是宇宙中的灰燼。

在整個人類未消逝前，在你我生存片刻時光裏，

生命的玄奧依舊是個謎，請不要問爲什麼！

且留下些許美麗的痕跡，

如那綻開鮮艷的花朵；

有意無意間，完成了它存在的意義。

（注）美國華府一帶，一種蟬變蛹之後，沉寂十七年才再孵化成蟬，出來鳴叫，傳宗接代工作不超過兩三星期。

伴我半世紀的那把琴

舒伯特聖母頌徐緩低沉的調子，在洛杉磯恩西諾街住宅琴室中徊盪，不知有多少時間了，從未如此喜愛拉過這把追隨我最久的琴。琴身瘦小，特別細而扁的琴頸正適合我比較細長的手指。在我緩慢顫抖的撫摸着每個旋律的音節，窗外垂到地面的松枝，小鳥在叢葉間活潑的跳躍，晨陽由小窗格子穿透到琴室之內，照亮了白色牆壁，光輝反映到佈有傷痕斑點的琴身上。是大地春回的氣象，但卻沒有能激起歡快的節奏，那原本淡黃接近鵝黃色的琴，經過歲月的浸濡，顯出暗赭色，像是一位飽經世故的長者，已歷盡滄桑，沒有什麼可以激起他歡快與哀傷。隨着弓弦飄出來往事五十年的沉思與回憶。我特別喜歡G弦的音色。

那是一般拉提琴人的習慣，當他拿到一把新琴，往往先由最低的G弦開始試琴音。我記得很清楚，這把琴的G弦絕沒有這麼圓厚。記得是一九三六年我十三歲時第一次接觸到這把琴的印象。這是一支法國琴，裝在漂亮木製的琴盒子裏，盒蓋正上面還裝有一個爲提拿用的

金屬環扣。當時我對小提琴沒有什麼認識，只知道歐洲製的琴就是好的。（注一）

我十一歲開始拉的第一把小提琴是二哥自天橋地攤上三塊錢買來的，什麼牌子標籤都沒有，甚至連四根弦都不是完整一套的。二哥去日本留學，就把這支琴留下給我。我如獲珍寶，仔細整理，換上整套鋼弦，沒有老師指導，只憑哥哥臨走前的一些指點，按着霍曼（Hohmann）練習書第一册，就一點一點自己練起來，半年下來已經可以拉奏一些小品，像美奴哀舞曲及加福特舞曲。後來知道學校教音樂的張老師會拉小提琴，於是私下偷偷在下課以後留在學校教室跟他學琴。帶小提琴上學，下課晚回家都要受到父母責罵，想想當時學琴真是痛苦，簡直像做賊，做一些見不得人的事。

有人指導進步自然不同，一年下來已是學校獨一無二會拉琴的學生，慶典、集會經常會找我去表演。有一次紅廟北師附小校慶，學校訓育主任竟然用洋車來接我，把我由發燒的病床拖了起來，穿上一身棉袍圍上圍巾趕到學校，在大操場擴音器前向全校師生拉了兩曲，回家以後也許因為興奮過度，病竟好了一半。

十三歲那年，一天到東城眞光電影院看電影，散場以後習慣的到左鄰的一家叫「天增」的樂器行溜一溜。那裏賣鋼琴、吉他、口琴、小提琴及一些簡單的管樂器、樂譜等等。突然看到擺在靠馬路的橱窗內，一把鵝黃色的小提琴。天增樂器行裏面的負責人，也許是老板，

略帶神秘的樣子說這是一把法國手工琴，做工細，木料也好，是阿瑪堤琴，我當時愣住，因為我知道好琴是德國、義大利的。阿瑪堤是義大利名牌琴，怎麼又是法國琴呢？但是看到那精緻略顯瘦小的琴身，真是可愛，想拿起來試拉，天增老板急忙說小心，小心不要碰壞，賠不起。我問他要賣多少錢，他看我小孩子樣，不像能買的主顧，很神氣的說很貴你買不起，我有點氣，一再追問，他才說是一位李先生寄賣的。他留話說眞碰到有意買的人，再約時間當面商量價錢。我試拉了幾下，因為音沒有調到夠高，也聽不出所以然，依依不捨將琴放回盒子中回家去了。

沒有見過好琴，第一次看到做工如此精細，木紋又漂亮，只是嫌顏色太淺了一點。聽人說虎紋在提琴背板上是好木材，指板要是真黑木，不能用雜木或玫瑰木染黑色。這把琴都具備了條件，但是聲音不知如何。幾天連做夢都夢見這把琴。沒到兩個禮拜，我利用禮拜天又到天增樂器行去看那把法國琴。琴仍然放在櫥窗，只是放進漂亮的木盒子裏去了，並且蓋子又蓋上看不到琴本身。我想也許是怕太陽晒壞所以才蓋起來。忍不住進到店中，再要求老板看那把琴。想把琴絃音調高，老板搶過來怕我把琴弄壞，他自己用力轉絃扭調絃，結果反而弄斷了一根E線，恨然的又回去了。

偶然的一個機會，姐姐的朋友知道我在拉琴，我對付試了試其他的絃，介紹我去謝爲涵先生那裏學琴，謝先生是名作家謝冰心的弟弟，當年最流行的青少年雜誌《小朋友》，幾乎大家都讀，其中就有謝冰

心寫的《寄小讀者》。在謝為涵家每星期日上午去學琴，常常在那裏遇到冰心女士和她先生吳文藻，謝先生在美國學工程同時副修小提琴，他教我如何體味音樂旋律中的韻味，事實上我的技巧離表現深刻音樂還差得太遠，但是他那詳細的解說給我日後學習上不少啟示，可惜跟他學不到兩年他便因病去世。

接下來的老師便是白俄尼可拉托諾夫（Nicola Tonoff），知道他學費不便宜，但是他是當時在北平最好的老師，所以硬着頭皮去找他，我用僅知道的幾句英語跟他解釋，說明家中反對我學琴，因此學琴費沒有着落，只能靠母親給的零用錢積存下來交學費。托諾夫是在俄國聖彼得堡音樂院畢業，因俄國革命流亡到東方，先在香港，後來到北京，開照相館，給無聲電影伴奏音樂，可能吃過不少苦頭，對我很同情，立刻同意收我半價。我非常感激。年節依中國習俗把家中人家送的禮物，向母親要來轉送給他，托諾夫已入境隨俗，對我的敬意十分欣賞，教導我更是認真。在他那裏我學到歐洲正統音樂院的教材，打下堅固的基礎，幾年下來我英文也進步不少，開始擔任托諾夫的助教翻譯，後來他被藝專徐悲鴻、音樂科趙梅伯請去教琴，我也跟着去作助教翻譯，跟他學琴的學費也免繳了。

會拉一點曲子就想表演，到處找機會，西長安街中央電臺音樂節目時間也去拉過多次。

在輔仁中學一年級時，聲帶尚未變音，參加大學四聲合唱，聖誕節時在大學部表演過，後來

知道大學部組織交響樂隊，我馬上去應徵，一位德國籍的賈神父叫我拉音階及一首曲子，結果被錄取在第二小提琴中擔任第三架子的琴手，我當時是剃光頭童子軍裝。整個樂團都是大學生，我是其中唯一的小孩，同時又是短褲，個子小顯得很突出。我記得第一次練習就是貝多芬第五「命運」交響曲，常常聽無線電收音機，中央電臺古典音樂節目，對貝多芬、莫札特、柴考夫斯基等名家的曲子非常熟習，能親自參加演奏「命運」交響曲，其興奮激動心情真是無法形容。每週五晚上練習一次，不久便在輔大校慶中演出了。沒有聽過真正交響樂團演奏，自己在樂隊中又生怕拉錯，緊張都來不及，自然也無法知道演出效果如何了。

過了一段時間，我利用到東城看叔輩榕哥的機會，又轉到真光電影院旁天增樂器行去看那把法國琴，使我心慌又失望的是那把琴已不在櫥窗裏，進到店中查詢才知道被琴主李先生拿走了，店裏一位小姐說，李先生因為有人有興趣想買所以拿去叫人試拉。我心一下涼了下來，想一切夢想都落空了，頹喪的慢慢騎自行車回家，心中胡思亂想，不知想些什麼，自行車車輪不留神別到騾車溝兒裏（注二），連車帶人踔了下來，才算清醒一點。回到家裏把看到這把琴的經過，一五一十的說給母親聽，她安慰我說，世界上那裏有像你說的那麼好的琴，你也不是專門學音樂的，這把琴如果賣掉了，等將來有機會再看看別的。我氣急責怪母親不瞭解我心中的焦慮，哭了起來。她說過幾天叫哥哥陪我再去看看吧！

連上課聽講都沒心思，渡日如年的等，差不多三個禮拜過去了，終於哥哥答應一起到天增去看看。那把法國琴仍然不在櫥窗裏。進到店中問了才知道老板在李先生拿回來以後，存放在後面儲藏室裏。哥哥究竟年紀大說話有力量，他要把琴帶回家試拉，老板見我們確有誠意，於是把我們西四牌樓巡捕廳胡同九號的住址抄了下來，並要了電話號碼，但是他還要五塊錢的押金。五塊錢在那個年頭是相當大的數目，哥哥自然沒有帶這麼多錢，我更是一向身上連一大枚（注三）都沒有。但究竟有了一些結果，心中充滿了希望，興奮的笑着回家了。

每天上課又忙月考，簡直找不出時間去拿琴。一轉眼又是兩個禮拜過去了，五塊大洋早已向母親好說歹說的要了來放在身上。終於碰上一個假日，趕緊騎了車子去天增取琴。偏偏老板不在，坐在店裏足足等了一個半鐘頭，才算等回來，交了押金，寫了收條把琴拿回家。在光亮處仔細端詳那把琴的做工，確實很精細，美中不足是顏色太淺，同時試拉以後覺得聲音不夠圓厚，可是音量卻夠大，並且跟我那把天橋買來的琴一比，實在是好的太多了。我有實劍配英雄的感覺，拉得特別起勁。下課放學回家，書包一丟，立刻拿起琴來躲在洗澡房內猛拉。母親阻止說洗了臉漱過口先做功課，有空了再玩琴，罵我心野得不像話。

大約不到一個禮拜，有一天傍晚，琴主李先生突然自己來到家裏，門房老王把他帶到客廳，媽媽叫哥哥一起出來跟他見面談。李先生個子小小的，穿一身藍布大褂，看來像個小公

務員，他說如果眞喜歡這把琴他就便宜賣掉，因爲他等錢用。這是他上一代的親戚在法國做外交官，回國時帶回來的，至少已有幾十年了，沒人會拉，擱在那裏。他還拿一張由法國音樂院首獎、歌劇院第一小提琴亨利沙勒（Henri Sailler）對這把琴提供的證明書。是法文寫的，李先生說已找人解釋過，內容對這把琴製作及音色等極爲讚許。最後談到本題上，問他要多少錢，他說原來要賣五百塊，現在只要半價兩百五十塊就可以了，我跟哥哥都嚇了一大跳。我更涼了一大半，這麼大的數目簡直不能想像。李先生還算好，他說你們慢慢考慮，覺得有可能了電話聯絡，再約時間見面研究。琴不妨留在這裏留給我練習使用。

不知如何向母親開口，但是終究要講的事，憋了兩三天，還是在她淸閒縫衣服時提了出來。她大叫天下那有這麼貴的玩具，我說這不是玩具，也不是普通的琴，全手工做的，我如果買了這把琴，這輩子都不要再買琴了。母親說父親根本也不贊成你學音樂，你何必要買這麼貴的琴，父親不會給錢，我也沒那麼多的錢，我看你打消這個念頭吧！過了兩三天我又把買琴的事提出來，母親到底還是疼愛我，於是說叫哥哥跟李先生商量商量，看能不能再少算一點，事情總算有了轉機。

電話裏李先生表示兩百五已是最低，實在他需要錢用，不然他也絕不會把家傳的東西拿出來賣。有一個折中變通的方法，就是答應我們以分三期付款方式交錢。來往電話不知多少

次都談不攏。一個禮拜以後，李先生突然神色倉皇的到家裏來，說提琴價錢的事以後商量，現在他急需一百塊大洋，請我們馬上湊一下付他。我想這無形中等於同意降價，急忙去找母親商量，她躊躇了半天才同意先給一百塊，我記得她從衣櫃、箱底、抽屜角落，到處摸，摸出來這裏十塊、那裏五塊的湊到了一百塊銀元，李先生匆匆的包着就走了。錢雖然未付清，但是這把心愛的法國琴已等於屬於我的了，把它拿出來拼命用絨布擦了又擦，閃閃發光，拿到燈下給正在捺鞋底（注四）的母親看，她不懂什麼好琴壞琴，只是說看起來確實很亮，她叫我拿去給我老師托諾夫看看，聽聽他的意見。一個禮拜以後去上提琴課時我帶了新琴去，他看了看裏面的標籤，又試拉了一下，說是真的法國琴，沒有毛病很健康，當時我不懂他說

「很健康」是什麼意思，總之沒有說壞就成了。

隔了差不多兩個禮拜，那位李先生又來電話，他催要琴的餘款。囑我們準備好他下週日來取。母親說拖一下行不行，我心急要把這件買琴的事結束清楚，懇求母親早點給他錢算了。但是她說她的湊不出來一百五十塊錢。總之在李先生約定的日子前，母親不知在那裏七拼八湊，弄到六十塊錢。週日李先生來時，我把六十塊錢給了他，他有不悅之色，但我說這是目前我們僅能弄到的錢，同時向他明說父親不贊成買琴，這都是媽媽的私房錢，他只好作罷，快快的離去。

有了好琴練習得更勤奮，高中的課業數、理、化壓逼得喘不出氣，加上會考。我決心考師大音樂系，爲了準備入學考試，在課餘把柯政和出的一本《音樂通論》裏面的習題全部作完。父親有一天突然正式和我談判，希望我放棄學音樂的念頭，他要我投考文學系、外語系或經濟系。在當時的社會風氣與傾向，父親的考慮是不錯的，母親在一旁也力加反對。她說只看到電影裏，學音樂的都是穿得破爛站在街頭吹吹、打打、拉拉的討飯，要學音樂就要準備作乞丐。我說我寧願作乞丐也要學音樂。

高中接近畢業時生了一場大病，幾乎無法畢業，上海的大姐回北平來省親，說四弟身體不好，喜歡音樂就讓他學音樂算了。必要時她也可以帶我到上海進音專去讀，我當時七上八下不知如何決定。大姐的話發生效用，父母終於同意我考師大音樂系，但不可以去上海。

李先生電話催了幾次，人也來過一次，都未要到錢，最後他真急了，說不付錢，他要把琴拿回去，我們付的錢退回來。已經幾個月琴在我手裏，拉都拉熟了，我怎麼捨得再被拿走，央求母親再湊一湊。記不太清楚了，似乎又交給了李先生四、五十塊錢。之後李先生就此不見了。沒有他的住址下落，連天增樂器行也不知道他究竟到那裏去了。

以高分第一名考上師大音樂系，正式走上學音樂的途徑，心中無限舒暢。入學考試時我準備的是一樂章奏鳴曲，在那個時期算是很突出的，學校安排的老師有趙年魁、魏樂富，我

差不多一直要在應付校內及校外托諾夫的提琴課，相當緊張，系主任是張秀三，鋼琴老師是老志誠，聲樂是寶井眞一，國樂是蔣風之，理論作曲是江文也。爲了加強和聲對位的學習，課外還到燕京大學系主任許勇三（景山大街）家裏去補習。我們同學也喜歡到江文也家談天或到中南海「流水音」老志誠家奏室內樂，正式用這把法國琴公開演奏是師大校慶，我在大禮堂拉一首貝多芬F大調浪漫曲，同班女生也是音樂系花徐環娥爲我伴奏。全校不少人到後臺要看我這把淺黃色法國琴，他們說音色很亮。

師大畢業，我除幫托諾夫作助教翻譯，在中學實習教音樂，又應北京大學胡適校長聘爲音樂指導，負責講音樂欣賞及領導合唱團。平生第一次拿到大學聘書非常興奮，到北大去都受到同學熱烈歡迎，一直做到考取留學出國。

我知道一般國外大學主修的樂器都要在畢業時舉行一場演奏會。師大是基本上培養師資並沒有這個要求，我自己鞭策一方面寫了畢業論文，同時又積極籌備演奏會。一九四六年五月十八日在北京飯店由鋼琴老師朱萱育替我伴奏，那是抗戰勝利第二年，後方兄長親朋都在北平參加了我的演奏會，母親看到場面熱鬧也改變了學音樂就會作乞丐的觀念。那把母親私房錢買的法國琴也出了風頭。我大膽的演奏了E小調孟德爾遜小提琴協奏曲、貝多芬「克勞采」小提琴鋼琴奏鳴曲及一些小品，以今天音樂系畢業生的程度來看也毫不遜色。

為了辦理出國手續，在南京、上海又躭擱了一段時間，一九四七年八月三十及三十一兩天在上海中山公園（前兆豐花園）與聲樂家葉如珍一起舉行了夏夜納涼音樂會，由張雋偉先生伴奏，我拉的都是通俗小品，記得曲目中有克萊斯勒的「中國花鼓」。幾天後便由上海搭機飛香港乘蘇格蘭皇后號大郵輪到歐洲去了。到了船上才發現有五十幾位中國同船留歐學生，其中學音樂的有張洪島、張昊、馬孝駿、費曼爾及我，前三位到法國，我與費曼爾到比國，船由香港過印度洋，走紅海、蘇彝士運河，經義大利到英國利物浦上岸，一共走了四十五天，賴名湯當時是駐英武官，與費曼爾舊識，親自到利物浦來接，陪坐火車到倫敦，在倫敦又有畫家吳作人照顧安排，我第一次走遠洋出門也沾了有人帶路的便利。

比京皇家音樂院，有一時期是歐洲學提琴最好的地方，因為法比派的大提琴家都集中在這裏，如威奧當（Vieuxtemps）、貝利奧（De Beriot）、雷奧納（H. Leonard）、威尼亞斯基（Wieniawski）、湯姆遜（Cesar Thomson）、依撒伊（E. Ysaie）利葉芝（Liege）城音樂院當時凌駕比京音樂院之上，成為比國提琴代表之重鎮。以後移到京城布魯塞爾，入學考試以後被分發到杜布瓦教授門下（注五），同班同學用的琴有好有壞，我的法國琴不算壞，費曼爾因為手小，杜布瓦為她選購了一把尺寸較小的琴，於是她便把她自己由國內帶出來的英國公爵牌（Duke）的琴借我拉，聲音較柔，但不夠有力。我兩把琴調換着練。演出時仍

然用我自己的法國琴。不久，杜布瓦心臟病去世。去世前晚我是最後一位到他家上課的學生，他不尋常的送我到樓下大門口並握手道別，還叮嚀要好好用功，事後想想似有預感。其後換到匈牙利提琴家蓋特勒（Gertler）教授，他是俄國派的教法，對準音特別嚴苛，弄得有一時期簡直失掉信心，如今思之還是受益不少。參加比賽考試時蓋特勒認為我的琴音不夠好會吃虧，叫同班英國同學雷蒙（Raymond）把他的一把琴借我，那是一支英國琴，但音色很純，且四條絃平均，對拉我比賽的曲目很合適，幾個月練下來，已很順手，比賽過後只好又歸還原主，心中若有所失，只好重新拿起老夥伴那把法國琴再練習。

畢業後在一個場合中演出，結識大使館陳澤溎先生夫婦，陳先生多才多藝，於聆賞後次日，專程送來詩一首，抄錄如下：

聽費女士歌及鄧昌國琴

佳人窮絕藝　一歌奪精爽

皓齒發圓吭　欲遏清虛響

滿座為改容　傾耳生遐想

乃知古秦青　于今孰與兩

鄧侯亦奇才　鼓琴視天壤

春溫無攖釋　廉折見清朗

按仰問微言　軒昂看勇往

未識變爲宮　但覺牛鳴盎

不平氣旣除　此心無滌蕩。

（以上詩稿陳澤湉親筆以秀麗書法寫了兩份我與費曼爾各存一份）

盧森堡電臺管絃樂團徵求團員，我去應徵。指揮彭希斯（Henri Pensis）聽我拉了萊斯比基哥里格利小提琴協奏曲（Respighi Gregorian Concerto），立刻同意我參加樂隊，並在第一小提琴中演奏。兩年多我於練習後到他家學習理論及樂隊指揮，獲益不少。他又介紹我到德國名教授處再去學，樂隊中都是職業樂手，琴並不比我的琴好多少，我心於是安靜下來。

利用暑假到法國南部求教法國名師狄波（Jacques Thibaud），我帶了兩把琴去上課，他一眼看到那把法國琴，說這是堤波威（Thibouville）做的琴，我才第一次知道這把法國琴的眞正名字，狄波試拉了一下說你用的太少，要多用聲音才會出來。我在狄波處學到不少法國派的弓法技巧及法國印象派作品的表現法。

應巴西交響樂團指揮卡瓦留（Eleazar De Carvalho）的邀請到里約熱內盧，並在費南德音樂院教授小提琴。巴西氣候濕熱，小提琴音色受很大影響，幾次演出都是借用當地提琴家的琴。駐巴西的沈覲鼎大使早年也學過提琴，對音樂極有修養，在大使館與董浩雲替我及費曼爾舉辦了一場演奏會，那次我卻用了堤波威的法國琴，效果不差。費曼爾下嫁孟提尼，長住歐洲，我自巴西返歐途經義大利、法國去拜訪她，她因老同學關係，除將 Duke 的英國琴相贈，並貼補我一半錢買了一把德國 Klotz 的琴，作為紀念，我除感激外並答應以成績表現來報答。

回國第一場演奏會就是使用德國 Klotz 的琴，在國際學舍由陳清銀伴奏，以後巡廻演奏間或用法國琴或德國琴，替我伴奏的有張晶晶、林橋。堤波威的琴經不起巴西的潮濕加上臺灣的熱，琴頸側橫板兩次脫膠，都是大提琴家張寬容代我修好。

有一段相當長的時期到處演奏，後來因為籌組中華管絃樂團，又創辦臺北市交響樂團，及臺視公司交響樂團，又忙着定期演奏，小提琴除教琴示範外就比較少拉了。記得狄波告訴我的話，琴一定要多拉音才會出來，於是將不常拉的法國琴堤波威盡量借給學生用。

到美國開會，把我的琴帶到美國與芝加哥的昌黎弟會晤，他業餘拉琴消遣，並有幾把好琴，我把 Klotz 及 Duke 兩把琴換了他的義大利 Tivoli (1876) 琴，另外他有一把

Gagliano 琴，琴音雖老但不如 Tivoli 健康平均。法國堤波威的琴留在臺北，下意識那把琴是看家紀念老琴，不可出售。

有了義大利琴，到香港、日本各地與藤田梓合奏都是用那支琴，以後到日本、韓國、歐洲指揮以及行政工作越來越多，表演小提琴機會漸少，手邊最多有過五把琴，但陸續又都轉讓出去。剩下最後只有那把堤波威的法國琴。退休到美，可能因氣候轉變關係，那把法國琴又脫了膠，這次再找我一個學生學做琴的代為修理，另外請一位提琴收藏家隋先生鑑定我的琴，他把馬子與音柱調整了一下，E 絃的聲音幾乎大了一倍。也許因為此地天氣乾燥適合老木頭樂器。最妙的是有一天他帶來四、五把他收藏的琴到我家，我們隔室輪流試音，結果居然這把堤波威的琴分數最高，使我對它的評價大為改觀。更重要的是它有一段漫長的歷史足以讓我去回憶。看着那些曾經不受重視而遭到碰撞有了傷痕的琴身，如今我再一次像初買到手的心情愛護它，為它又買了一個好琴盒，作了絨布套子，像是慰勞它過去這些年頭的委曲。

寫到此處，抬頭一看正是二月十三日，陰曆虎年過了幾天，是母親逝世二十五週年。這篇〈買琴記〉，就用來紀念母親的逝世和她對我的愛護與鼓勵。沒有這把琴，大概我不會走到音樂的路上去。同時正像我當年對母親說過的，我買了這把琴一輩子都不必再買琴，果然

我現在只擁有這一把堤波威的琴了。

附 注

(注一) 法國 Thibouville Lamy 是名製琴家，祖上自十六世紀興起，是有爵位的貴族，起初做木管樂器，一八一三年移居到巴黎開始做琴，是當時最著名製琴家之一，其琴質料精美，做工細膩，規格大都採用義大利 Stradivarius 或 Amati 的琴模。琴內無製作年代，最低估計有一百多年。

(注二) 北平小胡同（即小巷）路面未舖，天雨泥濘，運貨的騾車輪壓出深深的溝，晴天就成了硬的高低不平的土溝，俗稱騾車溝兒。自行車、洋車都討厭走在上面。

(注三) 一大枚，即一個銅板，或一個銅元，一塊銀元可換三百大枚。

(注四) 大陸早年都穿家裏做的布鞋，鞋底是用零頭布稀漿糊裱在木板上，晾乾了撕下來，按鞋大小剪成鞋底形狀，幾層放在一起用細蔴繩縫在一起。布頭裱在一起叫作「格褙」或「割褙」。用錐子打洞再穿過蔴繩用力拉叫「抐」或「挪」！俗稱挪鞋底子。

(注五) 杜布瓦（Alfred Dubois）是比國代表性小提琴家，出師於依撒伊（Eugene Ysaye），授徒出道者極眾，最出名的即已退休的格律米歐（Arthur Grumiaux）。

令人懷念的精技家

引言

年紀六十開外的人，大概都還記得聆聽手搖唱機，鋼針或竹針沙沙的聲音，滑在會碎的七十八轉唱片的時代。一張名家演奏的進口唱片，馬上會被愛樂者搶購一空。當時對世界級一流演奏家崇拜的心情，真不下於搖滾樂狂對貓王普理斯萊的迷戀。

多年前筆者有一次與陳茂榜先生同機赴金門，旅途中他暢述往昔做電動唱機時，收集古典音樂唱片的樂趣。迄今他對那些名家仍能滾瓜爛熟的背出他們的名字及所奏樂曲，如數家珍。這些往日古典音樂狂的愛樂者，一旦有機會到國外旅行，絕不放棄去親自聆賞大演奏家在音樂廳內的實際演奏會，觀賞他們在臺上的風範，似乎是一種無上的享受。因爲當時外國樂團及獨奏、獨唱家是不到中國來演出的。這些像是奠定了劃時代的大家，除去精湛的技藝

外，總還會給人一種偉大人品的印象。這種對藝人尊敬的感覺，不知為什麼在今日樂壇，似乎就缺少了一點那方面的吸引力，可惜！

最近美國史密生博物館（Smithonian Institution）別出心裁，收集了二十三位名家演奏錄音。經過現代音響科技，消除「雜音」，保留「原音」，製作了一套七張，號稱「精技家」（Virtuosi）的唱片。用心良苦，銷售情形如何，因未上市，不敢預料。就筆者粗淺的判斷，對現時玩音響的朋友，也許沒有太大的引誘力。因為所選二十三位演奏家中，除一、兩位已告老退隱不再露面，其他都是太古遺音，感情上沒有牽引懷舊的作用。其次，唱片、音響的進步神速，真可謂日新月異，雷射唱片後又出了ＣＤ唱盤，精巧攜帶儲存都方便。放出來聲音效果，是音樂廳內無法享受得到的，可以說耳朵的享受登峰造極。但若從音樂欣賞審美觀的角度來看，及人文哲學的立場去面對音樂，又應如何來評析呢？暫且不談這些深奧問題，讓我們來看看這些大家，究竟他們有什麼與眾不同，是什麼因素使他們成為詮釋樂曲的權威。

一、大提琴家卡薩斯

卡薩斯（Pablo Casals）這位終身堅持反對佛朗哥將軍獨裁西班牙政治的大提琴家，有

超人的毅力與信心。

一八七六年十二月二十九日，出生於西班牙文德瑞（Vendrell）城，父母親都是音樂家。卡薩斯自幼先學小提琴、鋼琴及管風琴。當他十一歲那年首次聽到大提琴，就放棄一切，開始專心勤練大提琴。最初在巴塞隆納市立音樂學校隨嘉西亞（Garcia）教授學習，進步神速。不久就已突顯出卡薩斯獨特的個性。在同時他兼修鋼琴與作曲。為了生活，他也曾

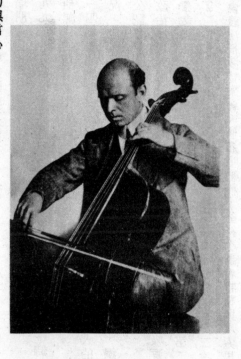

在咖啡廳裏演奏輕鬆音樂賺取生活費。經過作曲家阿爾班尼茲（Albeniz）的介紹，卡薩斯認識了女皇私人秘書莫非公爵，使卡薩斯獲得女皇贈與的獎學金，到馬德里音樂院學習大提琴及作曲等課程。以後又得到赴比利時皇家音樂院學習的機會，但卡薩斯竟然與大提琴教授亞可（Edouard Jacobs）因誤會鬧翻，憤然離開布魯塞爾回到巴黎。放棄了獎學金，但幸運當上了巴黎歌舞劇場樂隊的大提琴手。不久返回巴塞隆納音樂院教書。同時又與比利時名音樂教授克瑞朋（Crickboom）小提琴家組三重奏及四重奏。

一八九九年卡薩斯以演奏拉羅（Lalo）大提琴協奏曲，轟動一時，自此使他晉身到國際樂壇，以他無窮的精力，把大提琴演奏的技藝提升到一個新境界。

一九一四年他的聲譽已達到巔峰，但由於他不停的努力及誘人的性格，使他一直保持着不衰的狀況。他與狄波（J. Thibaud）小提琴、柯爾托（Cortot）鋼琴組成的三重奏，一直被全世界公認為最理想的搭檔。

他的政治理想，堅持民主自由，痛恨獨裁。一九三六年為了躲避佛朗哥將軍在西班牙推行的專治獨裁迫害，移居到法西邊界法國的這一邊。這個成為他第二故鄉的小村莊叫波拉喋斯（Prades），人口不多，竟因卡薩斯住在那裏而聞名於世。第二次世界大戰期間，卡薩斯為紅十字會義演很多音樂會。他痛斥納粹，堅持不讓希特勒與墨索里尼聽到他的音樂。一九

五〇年爲了紀念巴哈逝世兩百周年，全球聞名的音樂家竟然爲了卡薩斯而齊集到波拉喋斯小鎭同他一起演奏巴哈的音樂，一時傳爲佳話。

卡薩斯自一八九一年起發現了巴哈的六首大提琴無伴奏的組曲，認爲是音樂上，特別是大提琴的無價寶藏，因此終身不離這六首組曲，這些樂曲已成爲他身體內流動的血液。有一段時期卡薩斯每天拉奏一首組曲，每週反覆這六首組曲一次。他鍾愛這些曲子，當然也表現了無人可及的境界。一九三六年在倫敦他灌製了這幾首曲子，史密生博物館就選了C大調的第三首轉錄成最近出版的唱片及卡帶發行。

巴哈是大約在一七二〇年，當他任職於安哈柯藤王子時所譜寫的，那是巴哈認爲自己一生最愉快的日子。他在同時也作了小提琴無伴奏奏鳴曲及布蘭登堡大協奏曲等。大提琴無伴奏組曲，一直不很被重視及演出，重要原因是大家以爲該曲有些太過「學院派」（Academic）作風，不夠通俗。但是經過卡薩斯的演奏，確實賦予這首組曲以新生命及表現出這首樂曲應有的內涵。尤其令人難以相信的是，透過新音響科技的處理，竟然全無任何雜音，宛如五十年後的今天卡薩斯在錄音室內又在爲我們拉奏他最得意的巴哈組曲。

二、蘭朵夫斯卡使大鍵琴重生

雖然辭世三十二年，但今天提起大鍵琴的演奏音樂，仍然得抬出蘭朵夫斯卡（Wanda Landowska），而不作第二人想。

在臺灣學習大鍵琴（Harpsichord）的人不多，甚至樂器也不是很普遍的。很多人因其外型而誤認爲是小型的三角鋼琴。大鍵琴在巴洛克時代卻是一枝獨秀的樂器。像史卡拉第（Scarlatti）的幾百首大鍵琴的練習曲及奏鳴曲，是今日鋼琴家必須練習的經典作品。大鍵琴觸鍵法雖與鋼琴不同，但對訓練靈活手指技巧上，則無大差異。十九、二十世紀以來，大家都追求樂器音響加大及音色變化以達成音樂上的戲劇效果，因此這種精巧脆弱的大鍵琴就被忽略、冷落了。但是電氣音響的發明與改進，使不少古老樂器，如中國的古琴、古箏，甚至琵琶，西班牙吉他，都可以透過擴音器加大聲音，使大音樂廳內聽眾都能聽清楚演奏這些樂器的音樂聲。大鍵琴也因爲這種擴大音量的裝置而又被不少現代作曲家再度採用在樂曲中，而發揮了它特殊的音色效果。最顯著的例子就是「愛的故事」（Love Story）電影中的配樂，從始至終都是大鍵琴的音樂，效果奇佳。溫達・蘭朵夫斯卡一八七九年出生於波蘭華沙，四歲卽開始學習鋼琴，她的兩位老師都是蕭邦的詮釋權威鋼琴家。十七歲到柏林學習作曲，開始對巴哈的音樂有一種狂熱，漸漸成爲演奏巴哈樂曲的鋼琴家。一九〇〇年遷居到巴黎，與希伯來民謠專家劉亨利（Henry Lew）結婚，由於亨利的協助，蘭朵夫斯卡開始鑽研

十七、十八世紀的音樂，不幸夫婿死於車禍。蘭朵夫斯卡漸漸發現巴洛克時代的鍵盤音樂必須在大鍵琴上才能表現出它應有的精神，她不斷的撰寫文章，幾次重要的巴哈音樂節演奏奠定了她在國際上的聲望。法國鋼琴製作家普雷頁（Pleyel）特別爲她製作一架雙鍵盤的大鍵琴。由於蘭朵夫斯卡對音樂，特別是古典巴洛克時代作品的執着，研究深入，使她成爲這方面的專家，她也發明了若干新指法與演奏技巧。不少人爲她寫傳記。一位作家夏佛納（A. Schaeffner）出版了一本《蘭朵夫斯卡及音樂的人道主義之再現》（*Landowska et le retour aux "humanités" de la musique*）足以證明她在音樂界的影響力。法雅（Falla）、普朗（Poulenc）都曾爲她譜寫協奏曲。二次大戰時她輾轉來到美國，定居在肯塔基州湖城（Lakeville）。七十歲時曾將巴哈全部作品錄製成唱片。

美國史密生博物館選的是一九三六年在巴黎灌製的巴哈F大調作品ＢＷＶ九七一號義大利協奏曲，共有三個樂章。這是巴洛克時代的協奏曲形式，並非像海頓、莫札特用管絃樂隊來協奏一件獨奏樂曲。聆賞大鍵琴演奏這首義大利協奏曲，其中細緻的段落，似乎是現代鋼琴樂器難以達到的。

三、魯道夫・賽爾金致力室內樂

　　波士頓交響樂團爲了紀念魯道夫・賽爾金（Rudolf Serkin）八十歲生日，特別舉辦了一場演奏會，賽爾金白髮稀疏，面部肌肉鬆弛，但是依然保持他慣有的絕對自我控制力，一絲不苟的把一首鋼琴協奏曲，一氣呵成的演奏完畢。於是全場起立歡呼，爲這位獻身半世紀

的鋼琴獨奏家、室內樂音樂家及音樂教育家致敬。聽到他的琴音不由得使我回憶起二、三十年前，賽爾金應遠東音樂社的邀請來臺灣，在中山堂演出一場獨奏會，現在想起依然感到對這位大師的歉意。因為中山堂的舊山葉鋼琴是臺北唯一僅有的演奏平臺三角琴，琴鍵機件年久失修，但是賽爾金極有涵養毫無怨言，精湛的觸鍵，仍然能使人陶醉在美妙的鋼琴樂聲之中。遠東音樂社江良規先生邀約筆者於音樂會後與賽爾金先生餐敍。他的手是出名的大，手指又粗又長。我向他表示西洋樂器製作時，是按照西洋人的體型而作的，因此對東方小體格，短手臂、手掌、手指，是不盡理想的（就此點意見，筆者亦曾在國際音樂會議上提出，但未得到普遍的響應）。賽爾金先生認為西洋樂器可能對某些特別小手的東方人有若干不便，譬如鋼琴鍵八度音，已要伸張到手指、手掌極限，但是倘若將鋼琴鍵弄得很狹窄，也會有其他的問題產生。他因為手指粗長，練習時就要非常小心避免碰到鄰鍵而產生噪音，這是他的痛苦。因此他認為目前的樂器應該是經過審慎研究過的，如果鋼琴鍵比現在的更狹他就無法彈奏了。我們都笑了起來。

一九〇三年出生在奧國，在維也納學鋼琴並隨荀白格（A. Schoenberg）學習作曲，十二歲即與維也納交響樂團共同演出。有相當一段時期他與阿道夫布施（Adolf Busch）室內樂團及四重奏團合作演出，也因此奠定了他日後對室內樂的偏愛。賽爾金嚴格控制觸鍵法，

避免任何誇張的感情式的音響效果。他謹慎的探討莫札特、晚期貝多芬、舒伯特及布拉姆斯的作品。移民到美國後，在佛蒙特（Vermont）開始了痲爾波羅（Marlboro）音樂節活動。

專門集中在室內樂音樂作品，不少名家都曾蒞臨參與每年一度盛會。一九三九年來美後卽擔任費城克提斯音樂學院（Curtis Institute）鋼琴系主任。

賽爾金對音樂的誠懇態度，使他在世界樂壇占一席重要地位，當他演奏時會完全進入忘我境界，有時一邊演奏，一邊在口中唱出旋律，也有時在演奏中用腳重力的打拍子。

史密生博物館挑選了一九四二年ＣＢＳ特別錄製的舒曼降Ｅ大調作品四十四號鋼琴五重奏。絃樂部分就是他合作多年的布施四重奏團。舒曼的這首作品相當有代表性，因為海頓、莫札特、貝多芬都沒有鋼琴五重奏作品，而舒伯特的「鱒魚」五重奏，也並非鋼琴及絃樂四重奏，而是鋼琴與絃樂三重奏，外加一把低音大提琴。舒曼的這首鋼琴五重奏，可以算是舒曼室內樂作品的顚峰之作。

賽爾金八十歲之後仍不懈的錄製了許多首莫札特的鋼琴協奏曲。

四、世紀鋼琴怪傑──魯賓斯坦

一八八七年一月二十八日出生於波蘭洛茲（Lodz）的鋼琴家魯賓斯坦，是音樂演奏家史中的一位奇才怪傑。他本名叫阿突（Artur），一九四六年入籍美國後改名阿瑟（Arthur），

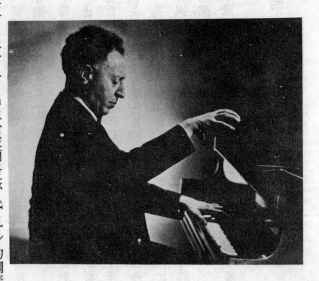

但在音樂圈中他仍沿用「阿突」本名。三歲時因對音樂特殊的才能，即被帶到柏林演奏給約塞尤阿欽（Joseph Joachim）聽，同時受教於布魯赫（Max Bruch）門下，研究樂理等功課。七歲時就在他出生地洛茲首次公開演奏；十三歲時演出莫札特A大調K四八八號鋼琴協奏曲，同時期也演奏了聖賞（Saint Saens）G小調鋼琴協奏曲，並彈奏了蕭邦、舒曼等諸名家的鋼琴獨奏曲，轟動一時。如果七歲登臺演出不計在內，十三歲起的演奏生涯，直至一九八一年退休演奏為止，他的演奏年齡也超過八十年，是音樂史有記載的演奏家中壽命最長的一位。

魯賓斯坦是位天生的鋼琴奇才，他的精力過人，但不算是很用功的鋼琴家。年輕時在瑞士短期追隨柏德萊夫斯基（Paderewski）學琴後，就自立門戶獨闖江湖。一九〇六年在紐約與費城交響樂團首演。他的粗心大意並未阻礙了他的音樂事業，遊歷世界各地，處處受到歡迎。第一次世界大戰時他避居倫敦。他曾為西班牙名大提琴家卡薩斯及比國小提琴家依薩伊（Eugene Ysaye）擔任伴奏，就在這段期間他造訪了西班牙及中南美洲，結識了許多名作曲家如維拉羅布斯（Villa-Lobos）、阿班尼兹（Albeniz）、格納寶斯（Granados）及法雅（Falla）等人，並將他們的作品列入他的演奏曲目中。他可以算是唯一非西班牙裔的音樂家，而將他們作品推到國際樂壇最多的音樂家。一九一五年，法雅的芭蕾舞劇「愛是魔術師」

（El Amor Brujo）剛剛推出便極受歡迎，魯賓斯坦於一九一六年初訪西班牙，被法雅邀賞

「愛是魔術師」的上演，當時極受感動，立即請求法雅的許可，將該劇中的「火祭之舞」由

他改寫鋼琴獨奏曲。法雅同意魯賓斯坦的要求，但他猶豫對像這樣一首多色彩的管絃樂曲，

在鋼琴上恐難以達成任何效果；魯賓斯坦在他《少年回憶錄》中記述，他確實用心改編成鋼

琴獨奏曲，並立刻放在他演奏會中做為「安可」（Encore）小品，誰知這首「火舞」竟贏得

聽眾的狂熱歡迎，那次他居然被要求反覆彈奏了三遍，聽眾才平息下來。此後成為他獨奏中

聽眾必定要求彈奏的一首曲子。

魯賓斯坦的體力與記憶力也是驚人的，他的曲目包括古典、近代及現代。常常一個晚上

演奏三首奏鳴曲，或三首大協奏曲。在他六十歲到七十歲之間有一段時期，他集中介紹協奏

曲，每晚三首，據說當晚的曲目可由聽眾臨時抽選，他即席演出，如此連續數星期之久。

魯賓斯坦的演奏雖然屬於浪漫派的，但是他對音樂樂譜卻是嚴謹謹慎的。他漸漸建立起

他認爲對的蕭邦演奏法，使他成爲蕭邦樂曲演奏的專家，其實他對貝多芬、布拉姆斯、舒

曼、舒伯特、格利各，甚至巴哈以及二十世紀作曲家的作品都採取同一態度。他不標榜自己

的技巧，只注意樂曲的內涵，他的演奏就是要把作曲家希望傳達給聽眾的眞實內容表現出

來。

一九四一年他與小提琴家海菲茲、大提琴家費耶爾曼（E. Feuermann）共同錄製了許多鋼琴三重奏的室內樂樂曲，直到費耶爾曼突然在盛年三十九歲去世，錄音才停止。一九五〇年由皮亞第高斯基（Piatigorsky）接替。錄製唱片的工作在魯賓斯坦是一件終身職業，一直到九十歲他仍然精力充沛的在彈琴。

八十九歲那年魯賓斯坦也許有些疲勞，在紐約卡耐基音樂廳演奏會後宣布，那是他最後一場公開對外演奏。但是沒有幾個月他又活躍在樂壇上。一九七五年一月，那個月他將屆八十八歲，但在洛杉磯一晚上，他演出了布拉姆斯D小調協奏曲及貝多芬G大調協奏曲。兩天之後在洛杉磯巴薩第納音樂廳，他又演出了一場獨奏會，有貝多芬「熱情」奏鳴曲、舒曼幻想曲（作品第十二）沒有絲毫差錯，表情、力度都恰到好處，不能不令人嘆為觀止了。魯賓斯坦錄製的唱片包括幾乎所有鋼琴曲目，但最被人們樂購的仍然是蕭邦的樂曲。

這位曾經旅遊遍佈全球的鋼琴家，臺灣卻錯過了一次親自聽他演奏的機會。十幾二十年前魯賓斯坦到日本演奏，距他下一站演奏期間有一空檔，遠東音樂社有意邀請他來，條件都已談妥，卻臨時發現臺北沒有史坦威（Steinway）鋼琴。當時臺灣只有山葉及河合演奏會用鋼琴，私人史坦威鋼琴只有立式不能作演奏用，魯賓斯坦的經理人，礙於合約的關係，無法讓魯賓斯坦在其他琴上演出。張繼高先生當時感嘆的說，臺北買得起史坦威鋼琴的人何止千

百，魯賓斯坦若能來在他琴上彈一次，甚至在琴上簽個名字，這架琴就身價百倍了。如今斯人已作古，張先生的話仍然令人回味。

史密生博物館選錄的魯賓斯坦的演奏，都是一九三七及三八年的錄音，一些最能代表魯賓斯坦風格的演奏，有佛瑞（G. Faure）的降A大調作品三十三之三的夜曲、普浪（Poulenc）的無窮動、蕭邦作品第九號三首夜曲、法雅（Falla）的火舞，這四部分音樂都是由EMI在英國倫敦錄製。

魯賓斯坦於一九八二年去世，享年九十五歲。

五、長人大提琴家——皮亞第高斯基

人們常常願意讚揚皮亞第高斯基是最偉「大」的大提琴家，但他自嘲的說他並不「大」，但他是最「高」的大提琴家。確實他個子很高，同時長得非常英俊。他的演奏生涯雖不能和魯賓斯坦相比，但也足足有六十年之久。

皮亞第高斯基的名字叫格瑞各（Gregor Piatigorsky），出生在俄國，七歲時即開始學習大提琴；九歲得到莫斯科音樂院的獎學金，而遷到首都學習音樂；十六歲已小有名氣，成

為列寧四重奏團的大提琴手，同時擔任包爾朔伊（Bolshoi）劇院交響樂團首席大提琴。一九二一年他十八歲，離開俄國回萊比錫隨裘利克林傑（Julius Klengel）再進修大提琴。一九二四年應福特文格勒（Furtwangler）之邀，而成為柏林愛樂交響樂團大提琴首席；在樂團中演奏不及四年，皮亞第高斯基有感於自我表現的衝力，決心辭掉樂團工作而晉入獨奏家的殿堂。

三十多年前皮亞第高斯基旅行到遠東演奏，當時遠東音樂社江良規先生未考慮到臺北演出場所條件問題，竟大膽邀請這位世界級大提琴家來臺。中山堂差不多是唯一像樣的集會場

所，但很難借到，並且音響也絕對不符合演奏的標準。大型演出只能用總統府前臨時的一個柵架「三軍球場」來使用；其次便是國際學舍的室內籃球場了，皮亞第高斯基被帶到國際學舍舞臺上環顧四周及屋頂的鋼架，他以為是一間倉庫。演出時大提琴低音的某個音與屋樑鋼架產生嗡嗡共鳴聲，真是令他哭笑不得，也成了他日後對人談起「我在臺北一個倉庫內演奏」的笑話。今日臺北已有够水準的音樂廳了，可惜這位大師已於十五年前去世。

皮亞第高斯基在柏林曾與卡兒福來施（Carl Flesch）及修納貝爾（Artur Schnabel）演出鋼琴三重奏及大提琴奏鳴曲等，結識了提琴家米爾史坦（Milstein）及鋼琴家霍洛維玆（Horowitz）相攜，移居到美國。一九二九年，皮亞第高斯基與紐約愛樂交響樂團舉行了他到美國後的首演，在皮亞第高斯基的時代已有極負盛名的大提琴家，如卡薩斯及費耶爾曼（Feuermann）諸人，但皮亞第高斯基的名聲並未被其他名家所壓倒。不少作曲家如辛德密斯、華爾頓（Walton）都曾專為他寫了協奏曲。理查史特勞斯特別欣賞皮亞第高斯基演奏他的唐・吉訶德（Don Quixote），曾經為他灌了兩次唱片。

一九七三年為了慶祝他自己七十歲生日，皮亞第高斯基連續演奏了多次音樂會。他也在南加州大學及唐格屋（Tanglewood）音樂中心指導大提琴及室內音樂，直到去世為止。

音樂評論家包理斯史瓦玆（Boris Schwarz）形容皮亞第高斯基的演奏是：「他把內在

的音樂敏感混合在技巧之中，使他有一種特殊的風格及句法。他從未強調技巧的絕對完美，亦未把它當成演奏的目標。他極震慄的音色及無限度的變化，使他高貴偉大的音樂與聽眾打成一片，相互交流。」

皮亞第高斯基四十八歲時，在倫敦與鋼琴家索羅蒙（Solomon）灌製了貝多芬作品一〇二第一號大提琴及鋼琴的奏鳴曲。這個時期也可以說是他演奏生涯的顛峰階段。

六、堪為典範的小提琴家——海菲茲

亞沙・海菲茲（Jascha Heifetz）本名叫約瑟夫（Josef），後來改名亞沙，是父母寄望這個天才孩子的輝煌前途而起。當克萊斯勒（F. Kreisler）二十六歲生日的那天，也就是亞沙海菲茲出生的日子，時為一九〇一年二月二日。海菲茲在俄國維勒納出生。父親是一位提琴家，自幼發現亞沙在音樂上的特殊才能，三歲就開始有系統的教他撫琴。七歲首次登臺演奏孟德爾頌E小調協奏曲。兩年後移居到聖彼得堡（即現在的列寧格勒），與當時最有名的教授雷歐普・奧爾（Leopold Auer）學琴。僅僅一年後奧爾就把海菲茲送到柏林，去頂替臨時身體不舒服的大提琴家卡薩斯的演奏會。那時海菲茲不過十歲出頭。五年後，一九一七年

十月二十七日，海菲茲十六歲，在紐約卡耐基音樂廳舉行了他到美國首場演奏會，當時旅居在紐約幾乎所有重要的音樂家都出席了。海菲茲以絕對準確、絲毫無疵的技巧，震嚇了全場的聽眾。奧爾最後一位出名的門生，愛爾曼・米沙（Mischa Elman）在休息中緊張的走出會場，向鋼琴家高安夫斯基說：「這裏好像很熱啊！」高安夫斯基幽默的回答說：「對鋼琴家並不熱。」

直到今日，全球的小提琴家一被問起你最敬佩是那一位小提琴家，百分之八十以上的人

會回答：「海菲茲」。他的名字與「絕對準確」似乎是同義字，至少有三代的提琴家都以海菲茲的準確作典範。曾經有兩百個以上的提琴家受教於他而獲益匪淺。一九五〇年起，他也教授室內樂，幾位特殊天才學生蒙他特別照顧，在家中免費授課，中國作曲家夏之秋的女兒夏三多也是其中之一。一九六〇年起與皮亞第高斯基合作演出，並灌製了不少唱片。不幸的是，這次演出，也就是他四年後去世前最後一次錄音。海菲茲七十五歲生日時，《立體音響雜誌》選他爲一九七六年音樂傑出人物，他未出席盛大儀式的頒獎典禮，甚至也不許任何人代他領獎。

海菲茲錄過不少唱片，但是最能代表他的演出技巧的要算西貝流斯的D小調作品四十七號小提琴協奏曲。這首作品是於一九〇三年譜成，一九〇四年在赫爾辛基（Helsinki）首演，由維克多・諾瓦柴克（Novacek）擔任獨奏，西貝流斯自己指揮。演出後西貝流斯對這首作品不盡滿意，再三修改後於一九〇五年十月，再度於德國柏林上演，當時擔任獨奏的是柏林愛樂樂團的首席提琴手卡爾哈利（Karl Halir），理查史特勞斯指揮。這是一首純北歐風格的作品，熱情奔放得毫不留餘地，每一小節含有西貝流斯的特性，慢板抒情開放，極盡喧唱

表情，第三章是近乎攻擊性的有力華彩快樂章。英國評論家唐納法蘭西斯托威（Donald Francis Tovey）稱之為北極熊式的波蘭舞曲。海菲茲於一九三五年十一月二十六日，在倫敦與湯瑪斯比欽（Sir Thomas Beecham）指揮倫敦愛樂交響樂團，合作錄製了這首協奏曲。二十五年後，海菲茲與芝加哥交響樂團在華德韓戴（Walter Hendl）指揮下，又灌了第二次西貝流斯的協奏曲唱片。高科技的進步，各方面的效果自然比一九三五年要顯得精鍊許多。但是第一次在倫敦錄製時，海菲茲是在他三十五歲左右最旺盛的中年期，當時沒有太多人注意這首樂曲，海菲茲內心有一種極重要的使命感，事後他自覺是相當滿意的錄音。確因為這張唱片，世界其他小提琴家開始慢慢演奏起西貝流斯的小提琴協奏曲，並常以海菲茲的這張唱片做為典範。

七、拉哈曼尼諾夫——演奏與作曲等身

那首C小調作品第十八號第二鋼琴協奏曲，享譽流行了幾十年，連不欣賞古典音樂的人，都能叫出那是拉哈曼尼諾夫的作品。熱情令人聆後盪氣迴腸，持久難忘那優美的旋律，這是拉哈曼尼諾夫三十歲以前的作品。這位實際也是了不起的鋼琴家指揮家，在有生之年的

最後三十年才被肯定他鋼琴家的地位。

一八七三年四月一日出生在俄國富有的地主家庭，本名 Sergey Vasil'yevich Rakh-
maninov，離開俄國移居西方國家改稱 Sergei Rachmaninoff。拉哈曼尼諾夫學習音樂的過
程不是很順利的。他對作曲與鋼琴演奏都感興趣。往往精神不易集中一件事，令他相當痛
苦。天生創作的本能與資智，導引他寫了不少作品，而被認爲是俄國繼柴考夫斯基、雷姆斯
基科薩考夫之後，末期浪漫派作家的代表。他的鋼琴協奏曲與第二號交響曲都獲得格林卡

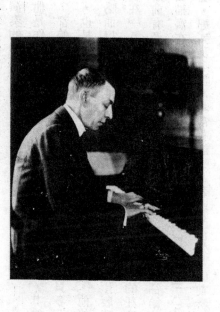

（Glinka）作曲獎。

拉哈曼尼諾夫有一雙強有力的大手，他的演奏震憾心絃，彈奏出的音色，迄今未有鋼琴家可以超越的。可惜留存在世間的錄音相當少。在俄國時，他是以作曲及指揮著名。曾任莫斯科伯爾朔（Bolshoi）歌劇院指揮。來到美國後立刻兩次應邀擔任波士頓交響樂團指揮。一九一七年俄國共產革命，他放棄了所有房地產，決定長久居留在西方，一九四三年在美國洛杉磯去世。一九七三年在他出生一百週年，拉哈曼尼諾夫的作品再一次掀起高潮，成為音樂會中常被演奏的作家作品。

因為他是作曲家，大家都忽略了他在演奏上的價值。其實他演奏貝多芬 C 大調鋼琴協奏曲及其他，都值得永久保存的。此外與克萊斯勒合奏的貝多芬、舒伯特、格利各的鋼琴小提琴奏鳴曲，也是許多人在搜尋保藏的。享譽半世紀之久，他錄的較大曲目有：蕭邦降 B 小調第二號奏鳴曲以及舒曼作品第九號「狂歡節」，都是唱片收藏家所期盼珍藏的錄音。

舒曼在一八三五年狂歡節時刻譜的這首二十段小品的狂歡節。一八三四年在舒曼未與克拉拉結婚前有過一段戀情。雖然沒有什麼結果，但是卻給他創作這首狂歡節的靈感。這二十段小曲描寫在狂歡節最後一日「週五葷食」（Vendredi Gras）假面具舞會的行列，各種人物的出現，細膩及幽默，非常有趣味。各段名稱是：㈠前奏曲，㈡白衣粉面丑角，㈢彩衣丑

角，㈣高貴的圓舞曲，㈤友塞比右斯，㈥福洛倫斯坦，㈦艷裝，㈧答辯，㈨蝴蝶，㈩文字舞，㈦恰麗娜，㈫蕭邦（仿蕭邦夜曲），㈭愛絲特蕾拉，㈮重逢，㈯一對丑角戀人，㈰德國風圓舞曲及帕格尼尼間奏曲，㈱愛的盟誓，㈲漫步，㈳休息，㈴大衛同盟對菲利斯丁的進行曲。舒曼利用這首雄壯的進行曲來暗示他領導的浪漫樂派向保守派作家的挑戰，全曲充滿了信心與自大，也顯示出最後勝利屬於他的。

一九二九年，拉哈曼尼諾夫五十六歲時錄製的這張唱片ＲＣＡ收音效果極佳。

八、吉斯金──演奏法國作品的德國鋼琴家

一九三六年拉哈曼尼諾夫由廣播中聽到吉斯金（Walter Gieseking）彈奏他的第三號鋼琴協奏曲，驚訝他的表現，認爲遠超過他自己演奏的效果。因此決定將這首樂曲讓給吉斯金去表演，他放棄公開再彈這首曲子。其實對美國聽眾，他們認識吉斯金，也是自唱片錄音中熟悉暢銷彈奏的拉哈曼尼諾夫的第二號鋼琴協奏曲。

這位出生在法國，也在法國、義大利住過相當長一段時間的德國鋼琴家。對在他有生之年兩位法國印象派大師，德布西和拉威爾是既景仰又喜愛。無怪乎他演奏法國派的作品，有

出神入化的表現，而一度成爲演奏德布西的權威鋼琴家。

出身漢諾維（Hanover）音樂院，父親是德國名醫生。吉斯金自幼未曾入學，在家中私人教學。是一位天才的語言學家，通曉歐洲各種文字。二十歲時以六次獨奏會，演完全部貝多芬的三十二首鋼琴奏鳴曲。第一次世界大戰，吉斯金從軍，在軍中軍樂隊服役。退伍以後以替獨奏家彈伴奏，歌劇院歌手練歌伴奏及彈奏室內樂謀生。早期吉斯金獨奏會偏重在近代作家的作品，如荀貝格、辛德密斯、齊瑪諾夫斯基等人的鋼琴曲。一九二三年他與名指揮

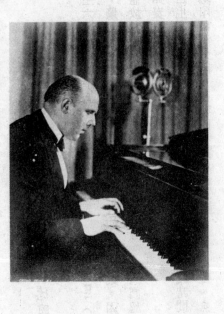

福里茲布施（F. Busch）首演了菲茲納（Pfitzner）的鋼琴協奏曲而一舉成名，同年他就被邀到英國倫敦第一次登臺，由於他嫻細的觸鍵音色，給予英國聽眾極好的印象。一九二五年在美國首演，一九二八年在巴黎首演，漸漸步入演奏家行列。

第二次大戰以後，由於在大戰期間，他的行踪不甚清楚，而被大家誤認爲他與德國納粹有關聯。美國及其他許多國家都拒絕邀請他去表演。經過幾年調查證明他是清白的，才又恢復了他的演奏生涯。

吉斯金於一九五六年死於倫敦，享年僅六十一歲。算是演奏家中短命的了。但是他卻留下許多值得紀念不朽的演奏錄音，如全部貝多芬的奏鳴曲，貝多芬的鋼琴協奏曲，布拉姆斯的鋼琴作品。最值得鋼琴家留存作參考，也是其他鋼琴家所無法超越的，要算是他灌製全部德布西與拉威爾的鋼琴作品。

史密生博物館選製的是一九五一年六月二十二日在瑞士蘇黎世錄的兩首布拉姆斯的間奏曲（Intermezzo）作品一一九號第一首B小調及作品一一八號第二首A大調。另外就是同年在美國錄的德布西的貝加馬斯克組曲（Suite Bergamasque），共有四段(1)前奏曲，(2)小步舞曲，(3)月光，(4)巴瑟比埃舞曲。這也可以算是吉斯金生前最後演奏德布西的代表性錄音，由這張唱片不難聆賞到吉斯金對法國印象派作品的表現法，和他與眾不同獨到的地方。

九、多才熱情的提琴家克萊斯勒

演奏會中應聽眾要求「安可」（Encore）再演，一曲接一曲，精緻的小品令人陶醉，欲罷不能，致使音樂會延長到像又演了另一場獨奏會。這就是在器樂演奏與聲樂家卡羅素（Caruso）一樣享譽盛名的小提琴家——克萊斯勒・福立茲。

克萊斯勒一八七五年二月二日出生於維也納，父親是醫生，但是業餘嗜好音樂。克萊斯

勒自幼就表現了音樂方面的才能，他自稱在不認識ＡＢＣ字母前就已經會讀五線譜，音樂對他好像是與生俱來的東西。當時維也納音樂學院入學要經過嚴格的審查測驗，克萊斯勒因為他特殊的表現，破格七歲就被接受入學，成為全校最小的一位學生。六年的課程，克萊斯勒三年就取得小提琴金牌獎；十二歲就已完成全部音樂的學習。追隨的教授都是當時最有名的音樂家，如理論作曲家布魯克納（Anton Bruckner）、提琴家海默斯博格（J. Hellmesberger），後來又到巴黎音樂學院跟維尼亞夫斯基的老師馬撒（J. Lambert Massart）學提琴。第一次世界大戰奧國併入德國，他被徵召入伍參加作戰，眼見死傷纍纍，曾經想放棄音樂當醫生，並入醫學院修習醫學課程。經過一番掙扎思考，還是捨不得心愛的音樂，終於歸回到音樂的事業上來。但仁心天性不忍看別人受苦，竟收養了二、三十位父母因作戰死亡而成為孤兒的小孩子，使他經濟承受相當大的壓力。

一八八八年克萊斯勒只有十三歲。在維也納已很有名氣的鋼琴家莫利斯羅森塔（Moriz Rosenthal）應美國大都會歌劇院經理史丹東之邀，到美國巡廻演奏五十場音樂會，羅森塔當時也不過二十六歲，在那個時代還不太流行整場的鋼琴獨奏，因此他需要另一位音樂家作墊場演出，於是想到了他曾聽過的克萊斯勒。意外的機會與名家同臺演出，同時可以賺不少錢，克萊斯勒的父母真是喜出望外，每場五十美金的酬勞，對他是做夢都想不到的數字。克

萊斯勒父親爲鼓勵孩子，把多年辛苦積存下的錢，約合一千美金爲他買了一把好琴，是義大利製的 Grancino。他眞是喜愛這把琴，以後的八年他都一直使用這把琴。美國對他的評價不錯，但覺得他仍是孩子氣，由於他穿着的服裝是紫絲絨的上衣大領花，下面到膝蓋的褲子、白襪子、黑皮鞋，以他的年齡在歐洲習慣也只能穿這種打扮。

克萊斯勒美國旅行演奏以後，逐漸加多了對外演出。眞正走入國際演奏行列，應該是在參與阿杜尼企時（Arthur Nikisch）指揮的柏林愛樂交響樂團，克萊斯勒擔任獨奏演出協奏曲。他灌製唱片的歷史可能是器樂演奏家最早之一，最初他擔心唱片銷售多了，聽眾就不來聽他的音樂會，後來事實證明，唱片只會幫聽眾更了解音樂，更熟習演奏家，並且吸引聽眾去親身聆賞演奏家的現場演出。一九二〇年克萊斯勒首次灌製了一些德國作曲家的小提琴協奏曲，當時他技巧及演奏表情達到顚峰的時代。柏林國家歌劇院交響樂團與他協奏，一般評論家都同意這是他最好的錄音。曾與他合作的一些指揮有理查・史特勞斯（Richard Strauss）、奧托・克蘭波若（Otto Klemperer）、克萊博（Eric Kleiber）、布魯諾・華爾托（Bruno Walter）。可惜克萊斯勒錄製的不少LP唱片大都流失不易找到，僅存在美國通行的也是差不多時代錄製的協奏曲及他本人改編的小品。現代小提琴家不少人倒是經常把克萊斯勒的作品，列入他們演奏的唱片錄音之內。

克萊斯勒本人對他自己作品的詮釋，有獨特的表現方法，他的雙音抖音特別美妙迷人。

據說他不是很勤快練琴的提琴家。他自己說，每拉一首樂曲，立刻就自然牢記在腦中，不但提琴部分，連伴奏都記住，他爲了分析了解一首樂曲，常常在鋼琴上彈奏提琴的部分及整個樂隊或鋼琴伴奏，當然是靠記憶彈出。所以他不留存提琴譜，他的指法、弓法，都隨時卽興任意變化使用，完全看樂曲表情的需要。看過他表演的人，發現他演奏極難的樂段差不多只用上半弓、弓尖或弓根，很少使用長弓、全弓，這也是提琴家中少見的。臺灣中央研究院院長吳大猷先生特別愛小提琴，尤其克萊斯勒的演奏是他最欣賞的，筆者曾經在「傳記文學」中，讀到吳院長撰寫對小提琴音樂的文章。

克萊斯勒音樂檔期排得相當緊湊。有一個時期，在三十天之內他演出了三十一場音樂會。一九二三年克萊斯勒偕同他的太太哈莉葉（Harriet）及伴奏麥可勞契森（M. Raucheisen）做了一次遠東旅行演奏，包括日本、韓國及中國。對他而言，遠東是一片廣大神秘的國度，他不知道會來什麼樣的聽眾，會有什麼樣的反應。上海是全世界知名的國際大城市，克萊斯勒於四月二十八日在這裏首演。聽眾出奇的熱烈，不停的拍手，不停的喊「安可」，演奏會是預料之外的成功，但是休息的旅社卻叫他們吃驚，他們發現在餐廳及臥室內都有老鼠在跑。克萊斯勒的太太哈莉葉要求旅社經理放一隻貓在她的房間，這樣她才敢入睡。在北

京的音樂會不知主辦人如何安排。像是在租界區，只有歐美人參加，第二天中國文化知識界派一位代表到大使館交涉（克氏住在那裏），克萊斯勒禮貌的接見，並抱歉中國人沒有被准許參加前晚演奏會，為了旅行日程已早安排，他只好在第二晚另一場演奏會前，即下午的時間為中國人加演一場。令他驚訝的是舞臺佈置得如大慶典，放滿了鮮花彩帶，全場聽眾紳士、仕女都盛裝正襟危坐，綢緞旗袍珠光寶氣充滿會場，克氏依然演奏貝多芬、布拉姆斯等古典名曲。全場鴉雀無聲，每曲演完掌聲熱烈，令他非常感動，是禮貌還是真正了解他的藝術，他就無法辨別了。在中國的印象給他譜寫了一首小提琴曲「中國花鼓」的靈感，至今還普遍流行全世界，深為大家喜愛。

史密生博物館選的這首 E 小調孟德爾頌小提琴協奏曲是克萊斯勒於一九二六年十月九日在柏林與柏林國家劇院樂隊合演的錄音，由 EMI 唱片公司收音，指揮是雷歐布萊赫（Leo Blech）。孟德爾頌一八三八年譜寫這首曲子是題贈給費南大衛（Ferdinand David）。直到一八四五年三月十三日才首次演出。大衛是孟德爾頌提拔的提琴家，一八三六年經孟德爾頌推介到 Gewandhaus 樂隊擔任首席。把這首協奏曲真正推廣出去，要算是同時代的提琴家尤阿琴（Joseph Joachim）。尤阿琴是匈牙利出生的提琴家，克萊斯勒對他的演奏與作品異常崇拜，尤阿琴對孟德爾頌協奏曲的表現給克萊斯勒很深的印象。由孟德爾頌到大衛再傳

到尤阿琴，可以說是該曲的真正一脈精神的傳遞，由克萊斯勒錄音保留下來。

另一首在唱片中介紹了克萊斯勒自己作的小品「愛之歌」是一九二六年四月十六日的錄音。在這溫柔纏綿的樂曲中，可以體會到克萊斯勒的音樂熱情與維也納音樂的真髓。

一九四一年克萊斯勒不幸遭遇車禍，而影響到他的視力與聽覺。正式退出演奏是一九四七年。但他仍然在一些場合廣播中演奏一些輕鬆小曲子，直到一九五〇年，七十五歲爲止。

他於一九六二年去世，享年八十七歲。

十、柯爾托──難忘的鋼琴三重奏團

本世紀前半，代表法國的鋼琴家，不能不提到柯爾托（Alfred Cortot）。老一輩欣賞室內樂的音樂愛好者，恐怕很難忘記那世界權威似的鋼琴三重奏團：柯爾托、卡薩斯，及狄波（Cortot-Casals-Thibaud）帶領風騷十數年。

說起柯爾托，自十九歲在巴黎音樂院得到頭獎以後，馬上就被音樂經理人看好，而經常邀請到科隆及拉慕若（Colonne; Lamoureux）兩個著名的音樂會中演奏貝多芬鋼琴協奏曲。

但他並不滿足單單演奏鋼琴，他也活躍在樂隊指揮，撰寫音樂文章、教學，及有關音樂的各

類活動。雖然鋼琴演奏頗受歡迎，但在三十幾歲以前，音樂圈內沒有把他當成一位職業的鋼琴演奏家，一八九八年他才二十一歲，已被邀在貝婁特（Bayreuth）指揮華格納歌劇，不少華格納歌劇都由柯爾托在巴黎首演指揮。一九○七到一九一七的十年間他曾任教於巴黎音樂院，因爲他的演奏及其他音樂活動，太過頻繁，致使他無法規律固定的在教室教學。一九一九年他創辦了師範音樂學院。聘請名教授，自己則擔任音樂表演詮釋高級班，一時傳爲佳話，極爲樂界重視。一九四三年他又創辦了音樂院室內樂音樂協會，推動室內樂音樂各種活

動及演出。他編著了不少鋼琴曲的特殊版本，教學影響到三代的鋼琴家，一九三四年維也納國際鋼琴比賽，柯爾托被邀擔任裁判，參賽青年中有丁奴·里帕堤（Dinu Lipatti），其他裁判不同意柯爾托要給里帕堤首獎，令柯爾托憤怒辭去裁判席，帶里帕堤到巴黎收為門生。

（里帕堤日後果然成為名鋼琴家）

柯爾托的鋼琴老師狄空貝（Decombes）是蕭邦的學生，柯爾托性格偏重浪漫派音樂，因此他演奏的蕭邦及舒曼是被認為最能代表他的風格。一九二〇年他錄製了舒曼鋼琴協奏曲的唱片，一九五四年他又錄了舒曼的交響練習曲及狂歡節。

舒曼在一八三八年寫的「兒時情景」（Kindersenen）。那時他尚未與克拉拉（Clara Wieck）結婚。舒曼在克拉拉十八歲時曾寫信給她的父親要求與克拉拉結婚，但被拒。其實她的父親威克（Wieck）曾經一度是舒曼的老師，他阻擾這件婚事，帶克拉拉長期在外旅行演奏，一直到克拉拉二十一歲的前夕，舒曼才如願以償的娶到她。「兒時情景」就是在克拉拉出外旅行，舒曼譜出一系列小品之一。不是他自己的童年回憶，而是他喜歡小孩子的天真活潑。曲子技巧雖不艱深，但是毫無幼稚兒童小品之作的感覺，曲調充滿濃郁的藝術感，與浪漫的抒情性。全曲共十三段：㈠在異國，㈡講故事，㈢捉迷藏，㈣要求，㈤滿足，㈥大事，㈦夢幻曲，㈧爐邊，㈨騎木馬，㈩假正經，㈪鬼來了，㈫寶寶睡覺了，㈬詩人講的話。

司灌製。柯爾托活到八十五歲，灌唱片時他只有五十八歲。

史密生博物館選的柯爾托演奏此曲的錄音是一九三五年七月四日在倫敦由ＥＭＩ唱片公

十一、約瑟夫齊丐惕——提琴演奏的學者

像是一位提琴演奏的學者，齊丐惕（Joseph Szigeti）給人的印象，特別是他的學生及

研究他提琴演奏法的專家們，都一致公認，齊丐惕一切的演奏都經過分析思考，並非任憑藝術天性奔放而產生的。他五、六十年在樂壇上的活躍特別對現代作家作品的推介及首演，使我們感覺他是與我們同時代的音樂家。事實上齊丐惕一九七三年才去世，享年八十歲。自十幾歲開始直到七十歲他都沒有停歇的在表演和教學。

這位在匈牙利布達佩斯出生的提琴家，父母都是音樂家。匈牙利最著名的提琴及作曲家胡巴義（Jeno Hubay）就是齊丐惕早期的提琴老師。十二歲時齊丐惕在柏林首次登臺，即獲得讚賞而被推介去拜師提琴泰斗尤阿琴（Joachim）學琴。但當時齊丐惕已有不少演奏邀約，他竟推掉與尤阿琴學琴的機會。四年後齊丐惕十六歲已接受英國指揮及作曲家哈密爾頓哈代（Sir Hamilton Harty）致贈為他寫的一首小提琴協奏曲，一九四〇年他移居美國，一九五一年歸化為美國公民。

他的演奏有他自己特殊的風格。對巴哈及莫札特的作品表現最被欣賞。巴哈無伴奏小提琴奏鳴曲至今仍被提琴家讚賞研究討論。他的指法弓法的安排與表現樂曲內涵緊密關聯。比國名小提琴家依薩伊（Eugene Ysaye）聽到齊丐惕演奏巴哈，深為感動，因此將他自己作的六首無伴奏奏鳴曲第一首贈給齊丐惕。並寫道：「我發現今日像齊丐惕這樣的提琴家非常稀少，他要同時是技巧的精技家，也是好的音樂家，也可以說藝術家深深體會他的使命，要

能把技巧在表情需要的情況下使用。」

匈牙利大作曲家巴爾托克（Bartok）是齊弗恩的好朋友，也為他作了狂想曲第一號（Contrast for Clarinet, Violin and Piano），一九四〇年並擔任鋼琴伴奏與齊弗恩在美國國會圖書館演奏貝多芬、德布西、巴爾托克等作品。齊弗恩於一九三八年曾首演了布勞赫（Bloch）的提琴協奏曲，並於第二年灌製了唱片。

普洛科費夫（Prokofiev）一九一六年開始譜寫他的第一號小提琴協奏曲。一九一七年完成了管絃樂配器。一直到一九二三年顧茲維斯基（Koussevitzky）才將這首協奏曲在巴黎首演。真正由大演奏家奏出，齊弗恩是第一位，並且在不同國度城市演出。普洛科費夫在他自傳中述說齊弗恩演奏的情形大致說：「當齊弗恩來到巴黎，我向他表示要想參加他與樂隊的預習。他的臉沉下了說：『你知道，我很喜愛這首協奏曲，並且很清楚樂譜中的每一個細節，我常常給樂隊指揮一些修正，好像是我自己的作品一樣。但是有原作者在場，我會感到非常不自在。』我順從他的意思沒有去預習，但是參加了正式演出，齊弗恩演奏得棒極了！」

一九三五年齊弗恩首次錄製了普洛科費夫的小提琴協奏曲，在托瑪斯比欽（Sir Thomas Beecham）指揮倫敦愛樂交響樂團協奏。十幾年後，二次大戰結束，他們又合作演出並錄製唱片，這也是比欽唯一灌製俄國重要作家作品的唱片。

史密生博物館就選了一九三五年八月二十三日在倫敦由ＥＭＩ唱片公司的錄音。

十二、舒納貝——詮釋貝多芬奏鳴曲的權威

一八八二年出生於奧國的舒納貝（Artur Schnabel），從七歲到十八歲一直在維也納學

習音樂。出道之後即定居在德國柏林，三十三年未離開柏林。他自己表示在柏林的期間他才體會到如何彈奏貝多芬的音樂。一九二七年為了紀念貝多芬逝世百週年，在柏林，舒納貝彈奏了全部貝多芬三十二首鋼琴奏鳴曲，一九三二及一九三四年先後在柏林及倫敦，他又重新演奏這全部奏鳴曲兩次。也因此建立了他在樂界詮釋貝多芬的權威地位。

一般人願意追溯舒納貝學音樂初期，老師對他的印象。由此也可以看出一位音樂家本來對音樂的性向，引導他日後要發展的方向。舒納貝常常表示「音樂的表演永遠達不到音樂的真面目。」他的老師雷契堤茲基（Theodor Leschetizky）曾說：「舒納貝永遠成不了一位鋼琴家，他是一位音樂家。」因為老師對他的瞭解，所以允許舒納貝不練習李斯特狂想曲而給他舒伯特的鋼琴奏鳴曲。當時一般人是忽略舒伯特的鋼琴作品，舒納貝欣喜異常。也是由於他經常彈奏，而舒伯特的鋼琴作品才重見光明。舒納貝稱那些音樂是「提供快樂的安全泉源」。在柏林他曾與齊丐愓、卡薩斯、福尼爾（Fournier）、辛德密斯（Hindemith）、普利莫洛斯（Primrose）、胡伯曼（Huberman）彈奏室內樂。他宣稱那一段時期，是他音樂事業中最愉快的日子，同時他也教導出不少鋼琴後輩如：黎莉克勞絲（Lili Kraus）、柯利弗・庫聰（Sir Clifford Curzon）、富來舍（Leon Fleisher）、福朗克（Claude Frank），都是相當出色活躍樂壇的鋼琴家。

一九三〇年舒納貝與倫敦交響樂團首次錄製了全部貝多芬五首鋼琴協奏曲，因爲銷售成功，唱片公司再度要求舒納貝錄製了全部貝多芬的鋼琴奏鳴曲。「貝多芬奏鳴曲學會」在奏鳴曲之外，還加上了底亞貝利變奏曲（Diabelli Variations）及一些其他貝多芬的作品。使舒納貝更堅定了他彈奏貝多芬的權威性。

除去貝多芬作品之外，舒納貝對布拉姆斯及莫札特也是有獨到之處。特別在莫札特的作品，一般來說，他比當時其他演奏家，彈得速度較慢，他非常留意音樂旋律線條的流動，不使間斷。

史密生博物館選的是舒納貝不多的莫札特錄音，那是一九三七年元月在倫敦，與倫敦交響樂團合奏，由瑪可・薩金特（Sir Malcolm Sargent）指揮，全曲共分三樂章。第二樂章行板，於一九六〇年曾被瑞典電影公司用在電影配樂。爲了普及化音樂，經理人甚至將這首二十一號C大調協奏曲，冠名瑪笛岡（Elvira Madigan）協奏曲。當然眞正欣賞莫札特音樂的人並不會因「瑪笛岡」的名字而格外喜歡這首協奏曲吧！

十三、彌爾史坦與霍爾維玆

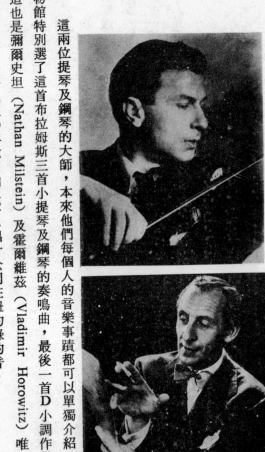

這兩位提琴及鋼琴的大師，本來他們每個人的音樂事蹟都可以單獨介紹。因為史密生博物館特別選了這首布拉姆斯三首小提琴及鋼琴的奏鳴曲，最後一首D小調作品第一○八號。

這也是彌爾史坦（Nathan Milstein）及霍爾維茲（Vladimir Horowitz）唯一僅有一起合作的唱片，是於一九五○年六月由RCA唱片公司在紐約錄的音。

彌爾史坦與霍爾維茲兩位都是於一九○四年出生於俄國，他們一起開始音樂的旅程。在巴黎他們演出了普洛科費夫第一號小提琴協奏曲，幾個月後，一九二四年他們又在莫斯科以小提琴鋼琴奏鳴曲的方式演出了這首協奏曲，當時普洛科費夫尚未編寫好管絃樂協奏的配

器。次年彌爾史坦及霍爾維茲離開俄國就未再回去，照其他傳記的敍述，他們都是被認爲貴族音樂家被共產黨紅軍迫害而逃離俄國的。一九三〇年在紐約與相同命運的大提琴家皮亞第高斯基曾演出三重奏，但可惜沒有錄音，但是彌爾史坦及皮亞第高斯基曾錄過布拉姆斯的小提琴及大提琴的雙協奏曲。

彌爾史坦雖然有過不少有名的老師如史托亞斯基（Stolyarsky）及奧爾（L. Auer），他表示沒有學到什麼東西。甚至批評奧爾老師「他只挑那些不需他教的好學生」。一九二六年彌爾史坦隨比國提琴家依薩伊（Ysaye）學過一段時間，十三歲以後就完全憑自己的天資去發展成精堪超羣的演奏家，十歲時在俄國首演，十八歲時由作曲家格拉茲諾夫親自指揮演出格拉茲諾夫的小提琴協奏曲，也就是同一協奏曲。一九二九年彌爾史坦在美國與費城交響樂團由史托考夫斯基（Stokowski）指揮首次在美國露面。一年以後一九三〇年是霍爾維茲以柴考夫斯基第一號鋼琴協奏曲在紐約由托瑪斯比欽（Beecham）指揮在美國亮相，都獲得超出想像的成功。彌爾史坦的演奏雖然一直代表着德國及維也納的古典傳統，但他卻另外有一種不同味道的高貴感。他形容精技技巧並不代表引人的花招，而是最高程度的職業精鍊成果。

技巧並不是能控制肌肉動作靈巧，而是演奏者希望達到的音樂效果。他那甜美的音色絕不是他期望表現出音響的終極。鮑利斯・史瓦茲（Boris Schwarz）形容彌爾史坦：「他是眾多

偉大俄國提琴家中唯一的一位。他不悸動，並不因某種因素而感情衝動。他本能的提琴技巧完全在音樂的智慧下控制住，他的演奏是在極端完美的技巧與純古典味道的組合中推出。」

不少羨慕彌爾史坦的音樂家，他們甚至包括同行的小提琴家克萊斯勒。也許是機緣的關係，彌爾史坦沒有能達到海菲茲的聲譽，實在提琴家中也只有海菲茲可以與他並列，一般評論家都如此評價。

霍爾維茲的鋼琴演奏像是一顆彗星。巨大有魔力的兩手，彈奏出人們想像不到的鋼琴音響效果。再難的技巧在他也是如行雲流水，只令人品味他的音樂忘卻了鋼琴技巧，有時他能在再艱深的技巧中更加上他自己獨創的花樣，令人眩惑。因此他的名字常常與「超人」聯在一起，他的另一別號就是「高貴的」，不論任何樂曲，甚至一首純技巧性的作品，他也可以把他那高貴的氣質加在樂曲中去，令人神往。一九七八年是霍爾維茲在美國首次登臺的五十週年紀念，他選了拉哈曼尼諾夫的第三號鋼琴協奏曲，由尤金奧曼第指揮。這首樂曲像是他獨有的，連作者拉哈曼尼諾夫也如此認為。為了霍爾維茲，拉哈曼尼諾夫還特意更改了許多地方，以更適應霍爾維茲的精彩技巧。這首樂曲是霍爾維茲在拉哈曼尼諾夫自己錄製唱片前許多年，他就第一次錄了音，第二次協奏曲錄音是一九四○年與他的岳父托斯卡尼尼指揮，柴考夫斯基第一號及布拉姆斯第二號協奏曲。後來一九五○年他又與瑞納（Fritz Reiner）

合作了貝多芬「皇帝」鋼琴協奏曲。

霍爾維茲令人感到神秘的另一原因大概是，他從一九五三年到一九六五年間突然退出演奏活動完全退隱。一九六五年復出時，卡耐基音樂廳外漏夜有人排隊，黃牛票也應運而生，足見雖然十幾年的休息，人們對他的魔力喜愛仍然不減當年。霍爾維茲的聲望一直維持巔峯。美國白宮的演出，返回出生地俄國的演出都造成轟動。他的錄音唱片大都有保存，一直是喜愛音樂者收藏的目標。美國作曲家巴博（Sameul Barber）爲霍爾維茲寫了一首鋼琴奏鳴曲，他也曾灌製了唱片。霍爾維茲的演奏曲目中沒有太多現代作家的作品，他只選一些作家適合他的胃口。如貝多芬、莫札特、舒伯特、舒曼、李斯特、蕭邦、克利門提（Clementi）及斯克利亞賓（Scriabin），他也是鋼琴家中很少錄製鋼琴協奏曲的演奏家。

但是他所彈出的鋼琴音樂一直被認爲是空前絕後的。

敬懷樂聖貝多芬

——為貝氏逝世一五四年紀念而作

一八二七年維也納初春的天氣顯得不尋常的寒冷，三月二十六日下午五時四十五分，突然雨雪交加，風暴大作，一聲雷電巨響帶走了一代偉大的音樂家貝多芬，享年僅五十七歲。

若假以天年，貝多芬可能會完成他已在計畫中的第十交響樂與鎮魂曲。但不幸的，十八世紀初醫藥氣氛環境壓迫下，他想藉這兩件大作品，創出他作曲的新形態。

及治療方法都不甚發達，雖然貝多芬一向健壯，他的體力就如他的個性，永遠不會屈服的，

可是經過四次抽水的手術，元氣大損。三月初維也納已傳出貝多芬病篤的消息，關心的朋友，

不停的前來探望，終於在二十四日晨貝多芬要求神父給他作了終傳（注一），然後向週遭圍

觀的朋友像神父所讀的經文一樣，用拉丁語說：「Plaudite, amici, comoedia finita, est」

（請鼓掌吧，朋友們！喜劇終結了！）對他來說一場戰鬥——創作與病魔的糾纏，因上天的

旨意而必須結束，無寧是一種解脫，所以他稱之為「喜劇」。另一方面他那不向困難與命運

低頭，一直以堅強的意志與毅力無休止的奮鬥，當然不能算是「悲劇」。

那似乎是一個天才匯集的時代（注二），音樂方面前有海頓、莫札特、韋伯，後有舒伯特、華格納、布拉姆斯。文學有歌德，哲學有尼采、康德，詩人有海涅、席勒、葛里采（注三）。更是巧合的，在貝多芬去世前一年韋伯去世。後一年舒伯特去世，前者死在英國異域，後者靜悄悄的病逝沒被注意，就連貝多芬崇敬為「爸爸」的交響樂之父海頓故去時，貝多芬曾親自追隨棺木在法國兵監視下送到墓地（注四），但是沒有一位能像貝多芬去世那樣隆重引起世人崇敬與注意。維也納學校關閉，兩萬多人擁到送葬行列，連士兵都被派出維持秩序。究竟貝多芬的偉大在哪裏？

沒有一個光彩的家譜

世俗的習慣對一位天才或有貢獻的偉人，我們常願意追溯他祖上家譜。但貝多芬沒有一個令人注意的祖先。他的祖父路德威（Ludwig）是貝多芬能走上音樂之路的轉捩代。他具有法蘭德斯人（Flanders）勤奮略帶固執的個性。曾祖父埃立克（Eric Abelard Beethoven）是法蘭德斯馬林城（今屬比利時，是比京北部一個小城）一個做酒生意的商人。貝多芬的這兩代先是一位裁縫師，再推上去，也就是貝多芬的高曾祖父威廉（William van Beethoven）是法蘭

人都沒有與文化藝術音樂有任何淵源的紀錄。祖父在移居德國波昂前曾任洛汶城（Louvain）聖彼得教堂的合唱指揮，遷到德國以後被斐德列王子（Max Friedrich）任命爲宮庭指揮，享有正直一絲不苟的盛名，一般史家都認爲貝多芬遺傳了祖父大部份的優點。祖父去世時小貝多芬只有三歲多，但是深銘在他記憶中的祖父是偉大完美的。

貝多芬的祖母叫瑪利亞約瑟發波洛（Maria Josepha Poll）嗜酒如命，最後被送到精神療養院。最不幸的是她的不良習慣，卻遺傳到她兒子約翰·貝多芬（Johann）的爸爸身上。貝多芬的母親瑪德廉娜柯維利希（Magdalena Kewerich）是廚師的女兒，曾作過女傭，性格軟弱，抵制不了丈夫酗酒及對子女殘暴的惡習，堅苦撫育幾個孩子。由這位仁慈媽媽那裏，貝多芬也學到了在苦難中應有的忍耐，並且如何同情憐憫他人。

（注五）。以致於家計無着，家中生活雜亂無章，養家的擔子很早便落在貝多芬身上。貝多芬十七歲時母親因肺病在波昂去世。他由維也納趕回波昂奔喪，傷痛逾恆，瑪德廉娜在惡劣環境中教導孩子如何尊敬一位不值得尊敬的父親。

母親去世兩年後，貝多芬給奧斯堡夏塔醫生的信中還提到對母親的思念——「她對我如此慈愛，是那麼值得愛戴，她是我最好的朋友，啊！當我能叫出母親這甜蜜的名字而她能聽到時，誰又比我更幸福？」

耳聾使他成為一個偉人

耳聾對一位音樂家無疑的是致命傷。誰能忍受聽不到自己所奏的音樂，也聽不到別人演奏的樂曲。貝多芬豈能承受得了這種打擊？三十年光輝的音樂生涯，就此結束！在這之前貝多芬即興演奏是出名的，不但在維也納，早在德國波昂也已經是被大眾稱讚欽服的。這種即興演奏在當時常常形成比賽性的演出場面。勝利者會廣被傳聞，甚至被貴族聘僱為樂長，生活無虞。貝多芬的天才經常是壓倒性的佔上風。因此貝多芬是一位優秀鋼琴家的名聲，遠超過他的作曲方面的成就。

發現耳聾後，他的醫生史密特（Schmidt）勸他到維也納鄉下一個安靜的住宅區海利根鎮（Heiligenstadt）去休養，避開城市人羣可能給他的刺激。那是一八○二年發生的事，貝多芬剛要準備開始寫他第三交響曲的時候。絕望的打擊使他痛不欲生，他真正發揮理想創作生涯方才開始，命運之神如此殘忍，剝奪了他作曲必要的工具。十月六日他給他的兄弟寫了一封遺書，請他們在他死後履行他的指示。也就是日後音樂史家經常引述的〈海利根鎮遺書〉（Testament of Heiligenstadt）。（注六）

一般人都認為他在寫那封信前確曾企圖自殺過，但是音樂與信仰的力量保留住他。康德

（Kant）是他最崇敬的哲學家，他的話提升了他繼續奮鬥生存的力量——「人的心中，自然有道德的法則；在人的頭上，有星辰的天界。」

貝多芬信中寫道：「只有音樂才能挽留住我，我不能不完成上蒼賦與我的責任，為了達成這項任務，我才保存了這個不幸苦難的生命。」

經過六年的掙扎痛苦，已經差不多全聾的貝多芬，在他遺函中最後的哀求讀來的確令人感動——「至聖的上蒼啊！請賜給我至少一天純粹的歡樂吧，真正的快樂遠離開我太久太久了。上主！什麼時候能讓我再享受到一次呢？」

離開了社交生活，孤獨的在大自然中尋找音樂的靈感，貝多芬不斷的努力創作，也就在他最後的這二十五年中，完成了他一生中最傑出的重要作品。他的作品中蘊含着和生命搏鬥的精神，正直為人，愛人類及大同世界的理想。他英雄的克服了自己的苦難，也希望所有受苦難的人能自救自拔。所以他呼喚：「噢！人們啊！你們應當自助！」

在維也納市政廳裏，貝多芬也曾留下：「我願證明，凡是行為善良與高尚的人，才能擔當苦難。」因此，貝多芬確有超過其他音樂家偉大之處。

民主自由思想與宗教信仰

一七八九年，法國大革命爆發，推翻專制與帝王貴族，建立民主共和和浪潮瀰漫全歐洲。影響到他日後十九歲的貝多芬註冊波昂大學旁聽課程，對法國革命感到無限的嚮往與興奮。影響到他日後的生活與創作都循着解放自由的思想路線。

在貝多芬的時代，音樂家要依靠王侯貴族的支持生活。貝多芬雖不能脫離傳統的習慣，但在這些公爵貴人面前他從不屈膝低頭的，他們稍有不愼觸怒了貝多芬向不給人留情面，摔鋼琴蓋、破門而去的場面經常發生的。他說：「這些貴族大人有什麼了不起，僅有與生俱來的財富與地位。」有人認為貝多芬不注意儀表，言行粗魯是藝術家特有的標誌，其實一部份是他傾向自由思想的表徵，另外則是他內心痛苦所拼擠出來不平衡的舉止行為。他是古典派最後一位作家，他自己認為並未特意的違背傳統，但在他創作時，不自主的流露出他心中所要表現的，譬如不規則的樂章以及不協和音與弦等等，經常出現在他的樂曲中。他以為音樂是屬於全人類的，所以把音樂由宮廷王侯府中，帶到音樂廳給大眾欣賞，這也是革命性的舉動。

貝多芬是歌德的崇拜者（注七），在許多方面的藝術思想相當接近，但由於際遇不同，性格差異，彼此並未能建立起深厚的友誼。為了歌德的一首詩篇，他譜下了愛格蒙特序曲（Egmont Overture）。此外還將歌德的短詩譜成若干首歌曲。

一八一二年，在他們共同朋友安排下，貝多芬與歌德在特普立茲（Teplitz）晤面了。當時貝多芬是四十一歲，而歌德已是六十二歲近退休的人。歌德雖是極富天才的大作家，但他是一位入世很講社交禮儀的人，有一次他們在一起散步，迎面走過來皇室公爵及夫人，歌德照例脫帽讓路表示敬意，而貝多芬則挺身仰步前行，並不理會公爵們對他致意的禮貌。事後他得意的對歌德說：「這些人認識我。」他又對其他人講：「像我及歌德先生在一起，這些貴人應該感到我們偉大。」相當狂妄的用語，但也僅表示了他內心對貴族階級的輕視。因為貝多芬並不是一位氣勢凌人、目空一切的驕傲者，他心地善良。大家都認同他隨時想幫助人的美德，甚至連自己吃飯用的最後一文錢也肯拿出來幫助人。

歌德不太能忍受貝多芬的態度，雖然他對貝多芬的天才有相當的欽佩，但也可能受了采爾特對貝多芬誤解的影響，他以為貝多芬特異的性格與憤世的態度嚴重的損害了他的作品，他不會給他自己及其他人帶來快樂。歌德理智的同情貝多芬耳聾殘廢的遭遇，但卻不知貝多芬正是要把音樂拯救自己的快樂傳達給所有的人。歌德聽慣了莫札特、海頓細緻的音樂，當他聽完貝多芬第五「命運」交響曲，全身發抖，面色變得蒼白不能進食晚餐。這種強烈的刺激使他默認了貝多芬的偉大。正如他自己曾說過──「藝術家所須陳列於公眾之前的，不是公眾所喜歡去感覺的，而是他們應該去感覺的。」

貝多芬的生活行徑（注八），許多粗暴的行為使人們認為他沒有宗教信仰，但如果仔細分析觀察，他仍然相信有至高無上神的存在。雖然他在出生第二日受了洗禮，他並不規律的去教堂，但在他的日記及致朋友的書箋中，可以讀到貝多芬經常祈求上蒼的降福，對於一位感情豐富而激動的藝術家，不幸與災難來臨時，他的反應也是比常人強烈的。在宗教中找尋慰藉與求助是自然的現象。臨終前要求神父作終傳也表示了他對宗教的信仰。

貝多芬最後的兩件大作品，一是莊嚴彌撒（注九），另一是第九交響曲（附快樂頌 Ode to Joy 合唱樂章）足以顯示了他的信仰與人生觀。

他的信心正直而崇高

在一個充滿享樂的環境中，想要樹立一個高藝術水準作品的風範是相當困難的事。整個維也納沉醉在義大利輕快氣氛的音樂裏。一八二二年四月，羅西尼帶着一個歌劇團到了維也納，一位出版商把他帶去見貝多芬。貝多芬正在埋首作曲，當他看到羅西尼立刻認出來而歡迎的說：「塞維爾理髮師的作者羅西尼先生（注一〇）來了！你的作品真好，我恭喜你。」羅西尼相當感動地緊握着貝多芬的手說：「大師，你是一位天才。」貝多芬起初未聽清楚，等羅西尼重複說一遍以後，貝多芬用義大利語回答說：「羅西尼，我是一個很不快樂的人……

只是一個不快樂的人……。」在勝利者面前說出這種軟弱的話，在貝多芬是不多見的。一八

二四年莊嚴彌撒與第九交響曲在維也納極為困難、但很成功的演出以後，貝多芬的作品在維

也納就很少被演出了。他的日記中曾沉痛的寫着：「對那些皇室貴族最重要的便是跳舞。維

也納城人們只對跳舞與馬術感興趣。」

　時代似乎沒有進步或許更退步了？因為當時歌德已指出──「現代藝術正退化，由于它

專為討人們的歡喜。」他還說：「藝術被兩種冒牌家所妨礙⋯淺嘗者與販賣者。前者忙於為

娛樂之藝術；後者忙於牟利。」

　貝多芬沒有改變他作曲的動機與方向。他是循着他的理想勇往直前的。一八二五年在給

索托信中他曾提到──「在藝術家的立場上，我從沒對別人涉及我的文字加以注意。」他有

信心他是在作正直而崇高的事。

　華格納對貝多芬最為敬佩。一八七二年五月二十二日在拜洛易特劇院（Beyreuth The-

ater）奠基典禮時（注一一），親自指揮並特別選了貝多芬第九交響曲來慶賀紀念。他曾撰述

有關貝多芬的音樂是如此的：「真正音樂之目的是為表達事物的本質，滲透到最基層事物的

真髓，甚至讓光亮照明所滲透的東西，去揭開它們隱藏的意義，這其中包含着太多人類熱情

與慾望，太多大自然的奧妙。那就是我們偉大貝多芬及他的作品所要顯示的最終目標，他留

給我們所有音樂家一個典範。

「最主要的貝多芬在他器樂作品中一直保留在奏鳴曲曲式型態，只有像他那樣固執性格的人才能終身完全獨立的在那種型式中去掘發『音』的世界。他那無比的勇氣支持他不可思議的聽音法（注二），並鼓舞着他永遠藐視世界上傾向僅爲得到音樂娛樂輕浮的需求。事實上他是要爲維護那無窮盡的音樂寶藏，免於落入軟弱低俗的陷阱中去。在這些結構之上音樂仍然不失爲一愉快可親的藝術。貝多芬使用了他自己的表情與詞彙，期望詮釋世界上最深刻的事物。」

附　注

（注一）「終傳」是天主教爲即將去世的病人施行的一種宗教禮節。包括塗油、誦經文、最後的告解（Confession）等。

（注二）文中僅提少數幾位，實際那時期各大名家多得難以估計。

（注三）席勒（Friedrich Schiller）是貝多芬時代的詩人，他的作品「快樂頌」使貝多芬沉思了二十年之久，終於譜在他最後第九交響曲的最後一樂章。

葛里巴朵（Franz Grillparzer）是貝多芬的好友，被認爲德國最偉大的詩人，父親破產死於拿破崙戰火，反對浪漫派的歪風，反對專制摧殘言論發表的自由，是一位悲劇詩人。貝多芬葬禮時他有一篇動人的頌詩。

（注四）拿破崙與奧國戰爭，數度攻佔維也納城市。一八〇九年海頓去世時，法軍正佔領維也納，貝多芬因砲聲震得耳鼓痛，躲在地下室以枕掩耳。

（注五）貝多芬的爸爸約翰是位男高音。他急於培育貝多芬成為像莫札特一樣的音樂神童。常常深夜酒醉返家將貝多芬由床上拉起來練琴，使貝多芬幾乎厭惡音樂。

（注六）〈海利根遺書〉是一封未寄出給貝多芬兄弟的信，信中除交代後事外，詳細絞述他耳聾後的痛苦。

（注七）歌德（Wolfgang Goeth）是德國大文豪，他的《少年維特的煩惱》一書轟動一時。今年三月二十二日是他逝世一百四十九週年。

（注八）貝多芬時常憤怒的責罵一個人，但事後又後悔，在維也納三十五年間，因與房東處不來搬了三十次家。代他煮飯的僕傭也很少做上兩個月的。

（注九）莊嚴彌撒是一八二一年完成的，全曲作了幾近五年時間。本為奧皇太子魯道夫兼大主教典禮而作，但譜完已過時效。貝多芬表示這是他一生中最感滿意的作品。

（注一〇）羅西尼（Rossini）是義大利歌劇作家，生於一七九二年二月二十九日。一八六八年十一月十三日逝世於巴黎。著有「威廉泰爾」、「塞維爾理髮師」、「鵲賊」等三十八部歌劇。

（注一一）華格納的有力支持者，南德拜埃倫王國王魯德維二世。他協助華格納照他的理想建築了拜洛易歌劇院。至今仍為演出華格納歌劇及觀光勝地。

（注一二）貝多芬耳聾後作曲全憑想像的聲音，有時用牙齒咬住鉛筆按進鋼琴的振動板試得一些樂音的效果。

陳必先與天才出國

一九五七年，我應教育部張其昀部長電召返國，籌備國立音樂研究所。返國不久，發現國內各種音樂的設備與環境都非常貧乏。可是一般人對古典音樂的興趣卻非常濃厚，尤其幼小年齡的兒童已經有開始學習音樂的風氣，譬如拉小提琴、彈鋼琴及參加合唱團等。當時不少對音樂認真的家長都紛紛帶着他們的小孩到音樂研究所來找我，讓我測驗他們音樂的才能，在諸多有音樂天份的兒童之中，我發現了陳必先。

陳必先，她不但有絕對音感，並且在她雖然幼小的年齡，就有非常好的音樂表現能力。

為了讓她接受正統的音樂教育，她爸爸每星期騎腳踏車載着她到研究所來，讓我教她各種音樂知識，如：樂理、一般的音樂常識⋯⋯等。同期間，香港有位音樂家邵光先生，對天才音樂兒童非常重視，對於真正的音樂天才必全力栽培。有一次，他帶領他組織的盲人兒童合唱團到臺北來表演，我將陳必先介紹給他，邵先生也認為陳必先的絕對音感和豐富的音樂表現

力，是不可多得的奇才。她的音樂天份也表現在小提琴上，在她跟我學小提琴的短短幾個月，就可以拉嘉禾舞曲和梅奴哀舞曲。

為引起一般社會及教育人士對兒童音樂的認識，我儘量找各種機會，讓陳必先在公眾場所表演。有一次，在藝術館，我拉小提琴，陳必先彈鋼琴。那時，陳必先年紀小，腳踏不到地，要借助木箱墊着腳；演奏的曲子中，有很多八度音程，她手太小無法彈八度，所以我將所有八度音都改成單音讓她彈奏。這次演出，引起相當大的轟動。報紙雜誌都紛紛報導呼籲大家，注意我國的音樂天才兒童。教育部的《教育與文化月刊》也用我與陳必先合奏的照片做封面。

從此之後，更多的家長帶着他們的孩子到音樂研究所來，拉小提琴、演奏其他樂器或是唱歌，讓我指導他們。我當時覺得在國內學樂器的機會和設備不多，所以鼓勵他們參加合唱團，記得當時國內已有榮星合唱團。另外，有些家長則希望我推薦他們進入國外的音樂學校就讀。陳必先的父親是一位化學教授，他們的家境中庸，送小孩出國並不是一件容易的事。她的父親就跟我商量，看看能否找到願意資助陳必先出國深造的家庭。後來有一個德國家庭願意接受她，陳必先才如願以償達到深造的願望。不過，當時國內因種種的限制，出國並不容易。於是我就去找張其昀部長商談，期望有補救的方法。最主要的目的是兒童音樂才

能，要在早年予以培養，才不致於埋沒人才。因此，音樂研究所受託審核真正的音樂天才兒童，送她（他）們出國深造。這時，很多人到音研所申請出國。為顧及這件大事能公正圓滿不受批評。我將天才出國辦法交由教育部社教司及中國音樂學會合擬一套「資賦優異音樂天才兒童出國辦法」，並組織審查委員會。處理類似案件。所以，國內天才兒童出國辦法，是由陳必先引發開始的。

試辦幾年以後，發現有些流弊，如不是真正的天才兒童也經由此管道出了國。同時，臺灣的音樂環境也大有改善。我想到與其讓一兩個資賦優異的兒童出國，不如改善國內音樂學習的環境，例如：音樂設備。聘請外國的名教授到國內任教，使更多人受益。但是一個音樂學習環境與音樂氣氛，不是那麼立竿見影容易改善的，而需要悠久傳統歷史及諸多的各種條件來配合。在已經出國的那些音樂天才中，也有不少具相當出色表現的，如：陳必先、林昭亮、胡乃元、辛明峯、簡名彥……等。

今天，我看到這些孩子有很好的成就，感到非常高興。

那些又活了起來的字跡

——憶兩位恩師

為了找尋一些過去的資料，想起那堆帶出國的舊書譜，在儲藏間一箱一箱的翻檢。有些被無情歲月腐蝕掉，也有的讓書蟲咬爛，不少書頁破裂紙張變黃，偶然發現一兩本雖然裝訂脫線，封皮也不見了，但當中還存有完整的樂譜，另外一本是極為珍貴的上課筆記簿。由那些還能辨認的筆跡中，使我又回到五十多年前，學生時代上提琴課的情景。

在一頁樂譜中有兩行是用粗藍鉛筆重重的畫在我拉錯了節奏的地方，由那嚴厲的筆跡上，我仍能聽到責罵的聲音，當時怎可不特加注意練習改正？另外一頁左上角用黑鉛筆畫的五線譜及樂曲段落分解圖，顯然是告訴我如何簡化分開練習的譜例。筆痕清晰隱藏着無限的關切與耐心。最特別的是每首拉過的樂曲及練習曲右下角結束處都有像$的記號；起初我不明白是什麼字，後來仔細推敲，才想起來，我的老師叫尼古拉・托諾夫（Nicola Tonoff），

最後兩個 F 字，若用小寫併列在一起 ff，就像 $ 了。我仍能記得他那熟練快速簽字的樣子。

有皺紋的面孔永遠一副嚴肅的表情，講話時用帶有濃重的俄國口音的英語。

中學數理化功課忙，習題又多，我喜歡的提琴只有在星期天到老師家去上。托諾夫家住在北平東城，而我在西城，騎自行車要半個多小時經過北海橋、景山大街，到東單牌樓，轉進蘇州胡同，是一條相當窄的街，一家像是大雜院的西式公寓房子，自行車推進大門就靠在門邊牆角，提着琴走到裡面第三棟房子；屋外走道廊下有小白爐煮着一鍋香噴噴的羅宋湯，每次經過那裏都不免稍停多看兩眼，似乎聞聞那肉香也可解掉嘴饞。不知是不是每逢星期天他們就煮羅宋湯，因為每次上課都會碰到；紅色的番茄湯，在芹菜、胡蘿蔔、洋葱、土豆中間滾騰冒熱氣，左腳微跛的師母在右邊小廚房內向我點頭示意，她提高嗓子向屋內喊：

「喔齊尼克披朔！」這是一句我已聽熟了的俄語，意思是「學生來了」。通常我們就在他的客廳上課；屋內相當藝術家的凌亂，也有波希米亞人的氣氛。有一次，我去上課剛好碰上他由浴室洗澡出來，穿着浴衣滿頭大汗，腳上踩着浴室的拖鞋，一轉身就窩進慣坐的那張沙發，點上一支香煙，馬上就給我上課。

我調過弦由音階開始，三度琶音，然後拉練習曲，最後才是奏樂曲；托諾夫強調基礎練習。謝夫其克（Seveik）的幾百種弓法練習，我至少已進行到九十幾種。史瑞狄克

（Shradieck）指法練習是我最怕的一本書，他教我如何利用它鬆弛手指又如何加強指力。

托諾夫特別強調抓緊弓子，他比喻持弓如持劍。日後我領悟到中國書法拿毛筆，其基本道理與拿提琴弓幾乎完全相同，所差只是琴弓運動量更大一些。托諾夫獨特捏緊弓子左右甩擺的練法，前年到北京遇到老一輩與他學過琴的人，尚在提起被逼甩弓的事。在托諾夫門下學琴挨了不少罵，但也確實學到了一些很寶貴的提琴演奏法。

有一次，托諾夫學生為他舉辦了一場小提琴演奏會，相當成功。國內早年難得有正式的音樂演奏會。當時，一般人只知聽戲，要不然到夜總會聽流行歌，沒有習慣聽樂器演奏。托諾夫演奏會後他宴請所有幫忙的人在六國飯店吃飯。席間他情不自禁的痛飲，述說流浪來華的經歷。他曾經做過攝影師，為無聲電影伴奏音樂。最長的工作是在飯店中作樂師，也就是所謂「洋琴鬼」，專為客人奏樂伴舞。聖彼得堡音樂院所學，僅在教授學生中發揮一些功能。我深深瞭解學習正統音樂，未能有正當表演機會的痛苦。

大學畢業後準備去歐洲留學，托諾夫非常高興，在我的紀念冊上寫了幾句勸勉的話：

永遠不可對自己滿足，

但不必向人提起，

不要懼怕上臺表演，

相信你堅固的基礎，

不要忘記並頌揚你老師的名字。

——尼古拉A・托諾夫

一九四七年六月

他曾為我寫了十幾封推薦信，我便懷着他的期許與祝福踏上赴歐的輪船，去追尋第二階段音樂的美夢。

一九四九年大陸淪陷，我學業尚未完結，經濟後援斷絕，過了一段相當艱苦的日子，最後掙扎畢業，輾轉在歐洲各國工作。一九五二年底應聘到巴西，一九五三年四月間，我正在里約熱內盧，新聞界朋友突然來告說香港來的輪船中一批俄國難民，其中一位是小提琴家叫托諾夫，船抵達里約前一天適逢俄國東正教 (Orthodox) 除夕，托諾夫飲酒酩酊大醉，其自甲板跌下摔死在船上。我急問他太太及其他人在什麼地方，他只知被安置到什麼城市，其他則不詳。我到處打聽都沒有消息，心中淒淒然不知所措。想想托諾夫老師這坎坷的一生。

一九一八年布爾什維克革命勝利，紅軍把他逐出聖彼德堡，自西伯利亞到中國東北，再坐船到香港，曾經在香港、上海等地混過一個時期，而最後定居北平，度過了三十年的歲月。一九四九年中國紅軍 (解放軍)，以他是不受歡迎的「白俄」再度驅出中國又到香港，由國際

難民組織收容。香港地小人多不能久居，難民組織把一批願到南美洲的難民疏散，遣送到巴西。

托諾夫在演奏會中常喜歡拉奏的一首曲子……「布魯赫的 Kolnidrei」。小時候初次聽到就深深激動我心，現在再想起開始那低沉悲哀憂傷的樂句，滿懷着人生無限的辛酸，不正是恩師托諾夫自己的寫照嗎？

那是一本上提琴私課的筆記本，第一頁日期寫的是一九四七年十月二十日。我九月間進比京皇家音樂學院。入學時是經過校長 Léon Jongen 親自測驗。我拉奏孟德遜 E 小調協奏曲，聽過之後校長說不錯，但缺少火力及熱情。他介紹我到杜布瓦(Alfred Dubois)教授那裏上提琴課，他說杜布瓦是依薩伊（Ysaye）的學生，代表比國最著名法比派提琴家，出其門下有比國名提琴家格瑞繆（Grumiaux）。我當然欣喜接受。到了班上見到同學都是高手。

杜布瓦能講少許幾句英語，而我法文簡直無法聽懂。班上每週輪到上課的時間太少，為了加緊趕功課，只好到教授家去上私人個別課。杜布瓦教授家住比京靠近森林公園近旁，一幢二層樓房，他是在二樓音樂室上課。

歐洲教授一向都是先給你澆冷水，說你一無是處。但杜布瓦教授卻對我很體貼，大概他想到一位遠渡重洋到歐洲學琴的青年，一定抱着無限希望，只可惜語言的隔閡不少話無法傳

達，我奮力用功學法文，幾個月後對音樂上的用語及解說已大致能通了。

初到杜布瓦班上，我被拉回頭重新整理提琴姿勢，及空弦運弓。「克勞采」（Kreuzer）

練習第二首就被安排了幾十節弓法練習。準音方面也被整得夠慘，原來歐洲傳統是如此嚴

苛，一首巴哈奏鳴曲能練上幾個月。

上課記事本最初幾週杜布瓦是用英文寫的，後來就全部用法文，他的字體潦草，尤其是

歐洲書寫體，更不易認識，但後來也漸漸習慣了，樂譜上到處都是他的字跡及指法。杜布瓦

是最多親自示範的一位教授，任何一把琴到了他的手中，都會發出奇妙的好聲音。有一次上

課學習韓德爾的奏鳴曲，他除示範拉奏那些練習到困難的段落外，並且把他在英國倫敦哥倫

比亞公司灌製的唱片放一次給我聽，音色柔美得令人心跳。不論在班上或私人上課，他慣用

他老師依薩伊的話，來加強申述他的意思。記得有幾句使我深受影響的話：「一個人若不努

力工作還不如一棵樹」；「音樂不能瞭解只能感覺，它是發自靈魂與心的深處」；「對我讚

揚越多，我越痛苦」；「當我想到自己還有用的時候，我感到無上的愉快」；「一種不幸的

習慣驅使人追求幸運，其實幸運是不存在的」。

杜布瓦有時利用下課後開着他的小雷諾汽車載我到森林中去散步，落葉、夕陽、鳥鳴他

都會舉出我學習樂曲中的樂段來形容，使我更瞭解音樂中所包容的深廣度。

筆記簿中夾着一小段印刷的協奏曲樂曲解說，使我想起來，那是因為我要求杜布瓦讓我練習莫札特A大調提琴協奏曲，他卻鼓勵我先練莫札特K二一六G大調協奏曲，他的建議沒有錯，至今我仍然偏愛這首精巧的樂曲，那是莫札特十九歲時寫的，天才成熟中，顯露出莫札特獨特的自然風格；樂曲在九月間譜成，當時他在堤若魯（Tyrol）正是葡萄收成時。九月斜陽照着滿遍大地的甜美，人間仙境就在那慢板樂章飄散出來；緩慢八分音符的旋律襯托在十六分之三連音伴奏下，使人感到不規則中的和協。十年後莫札特寫的另一首第二十一號C大調鋼琴協奏曲第二章四分之四的行板，也有類似的效果，但在旋律的表現力比起小提琴就相差甚遠。我特別喜歡這段D調慢板，因為它表面上那麼天真自然，純潔毫無任何瑕疵，但如細細咀嚼，便體會出其中對人生悲歡離合的泣訴，結尾輕微回響似的主旋律，眞是欲哭無淚的斷腸！

杜布瓦喜歡教學生依薩伊寫的提琴獨奏奏鳴曲，其中有複雜的和絃及使用四分之一音的上下音符。這是絃樂器獨有的功能，對於用弓法他特別嚴苛。一次在上課中演奏到一曲中間，他突然大聲喊叫 Au Talon（用弓根）！當時我使用的是中弓。有時在快速句子他會讓你用 Tout L'Archet（用全弓），他以為琴弓在某些樂段能用全弓就要用全弓，不然音量不會豐滿。如此嚴厲的教學不但在技巧、在音樂表現上，使我都更深的進入音樂藝術的堂奧。

杜布瓦體壯，據說年輕時一個人可以背起一架平臺鋼琴；但可能是吸煙及飲酒過量，曾經發生過一次輕微的心臟病，但他仍不能完全戒掉香煙，每次上課時他都要吸一兩支煙，下課後他把窗子打開通氣，並把煙蒂丟到窗外，免被太太發現會與他爭吵。藝術家的某些任性也是無法控制的。

一九四九年三月十六日一個星期三的下午六時，我在杜布瓦教授家上完課，天色已暗，他不尋常的走下樓送我到門口，並緩慢懇切的說 Travailliez bien（好好用功），誰知就是他對我說的最後一句話，第二天清晨他在浴室中心臟病發作倒在地上。

我參加了追禱杜布瓦教授的喪禮彌撒。儀式最後，大家一一趨前親吻神父手中的一面圓銅牌，意思是與死者告別，我不禁哀痛淚下。站在教堂外面，目送運靈棺的黑車，緩緩的駛向墓地，十分鐘後那部長形的靈車消失在壽塞沙勒瓦（Chaussée de Charleroi）遠遠街頭的下坡處。我麻木的怔在那裏不知在想什麼？突然間，杜布瓦拉奏莫札特 G 調協奏曲慢樂章旋律迴旋在耳際，是天使的歌聲美妙絕倫，也是對人生無奈的哀泣，令人黯然神傷！

傷 逝

——悼臺灣大提琴之父張寬容

去年得知張寬容得胰臟癌住院醫治，就恐不妙，但總抱一線希望，或許有奇蹟出現。不敢直接寫信問候，唯恐給病者增加心理上的負擔，只好寫信囑樂界朋友及學生代爲探望致意。七日消息傳來，仍然給我很大打擊。早年創辦中華絃樂團（臺北市交響樂團前身）的「三劍客」又走了一位，現在只剩下我客寓海外。

二十九年前剛由歐洲回國，首先結識司徒興城，由司徒介紹再認識了張寬容。當時雖然已有省交響樂團，但是較年輕的一輩總想另創一個新的局面。商議之下，由司徒、張寬容及他們的學生一起可以湊起一個絃樂團。有了人手，但沒有練習的地方。張寬容建議可利用他父親蓬萊醫院的頂樓儲藏室練習，也不會吵到鄰居。於是，每週便在頂樓上面大家很起勁的練習起來。擔任低音大提琴的高坂知武教授，熱心的每次用三輪車把他的琴搬上搬下的運，

毫無怨言。不久便推出了首次中華絃樂團的演奏會，地點在三軍托兒所禮堂。由於司徒興城、張寬容及我經常在一起研究如何推動音樂活動，樂界當時稱我們是「三劍客」。我更因為常常麻煩張寬容換琴弓馬尾，或是提琴開膠，過往甚勤。家住不遠，又常到他家看他作模型飛機，欣賞他的無線電音響。張寬容除了大提琴奏得好，手非常巧，在我印象中，他好像無所不能。他用一整塊木頭替我刻出了一個最好用的頤托，後來他從巴西回來，又是臺灣唯一可以跟我講葡萄牙語的朋友。

臺北室內樂研究社成立後，我們一起演奏的機會更多。三重奏、四重奏、五重奏、環島旅行演奏，遊山玩水值得紀念的歡樂時光真是不少。大提琴在臺灣本來不被重視，後來音樂科系成立多了，合奏機會加多，大家才開始注意。張寬容幾乎是唯一正式教大提琴的老師，慢慢他已排不出時間。幸虧新秀漸漸出道，一代傳一代，大提琴成了熱門的樂器。記得我在文化大學音樂系指揮樂團時，竟有二十幾把大提琴，只好讓他們分批上陣練習。所以稱張寬容為臺灣大提琴之父，實不為過。

張寬容以五十九歲的盛年就離開音樂崗位，真是令人惋惜。我更是失去一位早年音樂夥伴，感到無限哀悽。遠在海外，只有遙祝他在天之靈安息。

悼鋼琴家楊小佩

最有才華成就的中國青年鋼琴家楊小佩，不幸於四月二十五日清晨在美國屋崙寓所病逝，年僅四十一歲。

一九六一年夏，一天下午，醉心音樂藝術的美聯社駐臺北記者楊立達先生，帶着十一歲的楊小佩來看我。當時她已小有名氣，是張彩湘的高足，又得過多項全省比賽冠軍，準確的節奏，流利的指法，十足表現出她在音樂上的天資與潛力。我回國不久，正在主持音樂研究所，百廢待舉。有感國內學習環境不夠理想，曾向教育部（張其昀任部長）建議，要開放天才兒童出國進修，以免耽誤稟賦優異的音樂幼苗。得到部長同意後，立刻就有幾位申請出國，像陳必先、簡名彥等。我極力鼓勵楊立達先生送楊小佩出國深造，楊先生告訴我他已有所準備，並申請工作調到法國，預備送楊小佩進巴黎音樂院。這一遷動將影響到楊家全家的生活，但楊立達意志甚堅，並且對楊小佩的前途也充滿信心，不久以後，無畏艱苦的楊家便

踏上赴歐的征途。正如他日後的詩句：「巴黎古戰場，遊子感滄桑，為學須勤勉，各業皆戰場。」

楊小佩在巴黎每天練琴六小時以上苦學的一段日子，是可想像得到的，但她不負父母期望，終於在短期內即獲得巴黎音樂院正規學生最高榮譽獎。畢業以後楊小佩仍然努力學習及參加國際比賽及演奏，先後得到日內瓦國際鋼琴比賽第三名；英國李斯國際比賽獎以及葡京里斯本國際比賽獎。對女兒的成就楊先生在詩集中有記：「花都十載藝精進，聲震樂林曲調和，藝海無涯勤是岸，他年當奏凱旋歌」。藝術是無止境的，楊先生深通此理，才有上面的詩句。

一九六九年楊小佩由歐洲回到臺灣，當時我已組織了臺北市立交響樂團，十二月三日第十五屆定期演奏會中邀請楊小佩擔任協奏曲主奏，由我指揮。她那熟練的技巧及自然的音樂氣質，使莫札特的協奏曲生動而流暢，一氣呵成的舒爽至今尚難忘懷。

退休來美，偶由友人處得知楊小佩也於一九七九年來美定居。正在關心她的音樂活動，適巧一九八六年十月十日我有幸於相隔十幾年，再度於屋崙米勒斯大學音樂廳，聽到楊小佩的獨奏會（可能是她最後一場對外演奏），她是米勒斯大學的學生又是老師。婚後為了鞭策自己向上，設法置身到音響環境中去，所以想到米勒斯大學修一碩士學位，其實她的琴藝水

準遠已超過美國的碩士學位了，據說在她申請入學時，教授們聽完她的演奏，立即邀請她到大學任教。

舞臺上的楊小佩看起來略顯清瘦，長髮披肩，臺風依舊，給人更爲成熟穩重的印象。音樂會座無虛席，中外人士樂界知名行家不少到場，全體聽眾被她精湛的琴藝所鎮攝住。曲目包括海頓、貝多芬、舒曼、蕭邦、德布西、梅西安等作家的作品。我本人則偏愛她彈的舒曼、德布西與梅西安。在這些曲子的表現上，她使人全然忘掉有鋼琴技巧的安排，楊小佩渾然忘我將整個精神沉入到音樂的核心，傳達了樂曲所要帶給人們的意境。藝術家的真正天賦，只有在這種情況時，才能令人產生對她音樂造詣與才華的肯定。想想國人能達此境界者實在爲數不多。演奏會後茶會中，我用法語與她交談，暢述往事。或許是聽內燈光不夠亮，在她那滿足的笑靨後面，有一股難以形容的枯竭感，令我憂慮，事後側探她的學生，瞭解她的健康正常，偶有情緒低落。據說兩度婚姻都不盡理想，是否藝術家精神比較脆弱，容易感傷，承當不起些許世俗生活上的逆境。是什麼壓力與打擊造成她罹患不治的癌症？實在不解與惋惜。

音樂家的道路本是艱苦的，尤其執着堅守純正藝術殿堂，更是孤獨寂寞的。我感到失去一位最有天才中國青年音樂家的哀痛！可想楊立達先生夫婦此時的心境應是：

至誠的希望楊先生夫婦節哀順變，像楊先生詩集中所述：

萬念俱灰怨乾坤。

浮生俗務空遺恨，

樂壇風雲莫測深，

望女成鳳終成真，

作客花都一夢中，

人生如夢轉頭空，

新亭淚盡何堪再，

世事如棋今古同。

當前音樂教育問題檢討

離開音樂活動的圈子一轉眼已近五年，但是在可能範圍之內不論幕前幕後，精神的或物質的從未推卻支援我們這個貧乏的音樂園地。張繼高兄是國內音樂活動的功臣，他有計畫的在一步一步的安排使我們的音樂活動也走上國際化。《音樂與音響》雜誌就國內音樂教育與音樂活動此次擬出刊專號，囑本人撰稿，自然義不容辭，但希望這是拋磚引玉能夠提供一些個人的淺見，而非不負責任的批評。

首先談音樂教育，國內至目前為止尚無一所音樂專門學院，如以前大陸上的上海音專。教育當局似乎認為大專音樂科系已足夠了，事實上先不論質的方面，就量——「人數」而論也差得太多，如何能應社會上的需求？以建教合一的立場來看，凡是某一科系畢業生，畢業後在社會上就應當就他所學的學門能夠就業，如此教育才不算浪費。但就學術研究的立場來看，教育本是一種投資，是無形的人才培養，國家藝術水準提高應是有意義的投資。退一步

想，時下投考音樂科系的大都爲女性（國內男性佔三〇％強而國外僅有二〇％）女性就業率——各國雖都在提高，但是畢業後結婚成家，將所學音樂作爲副業甚至僅作一個家庭中的音樂媽媽。國內現有師範大學及師專爲培養中小學音樂師資不算，其他六個音樂科系每年畢業學生不過一百五十人左右，較之日本音樂學校畢業生每年三、四千人及韓國一千多人實在差得很遠。這些受過正規音樂訓練的學生進入社會各階層，不但對正規音樂學習發生直接影響，甚至一些進入流行音樂或爵士音樂娛樂界也無形中會提高它們的水準，前面所提「音樂媽媽」應該是最能影響社會基層的中堅分子，試想一個受過正規音樂教育的媽媽能夠容忍家庭中有粗俗低劣的音樂嗎？兒女受她的影響，丈夫也恐怕不得不遷就她幾分。音樂學校的設置可分兩種，一種是歐洲音樂院，無年齡限制，學分文憑制，亦可授與學士學位及更高級碩士、博士學位；另一種是專門學校，專門以培養表演人才而設的。有了好的音樂學校及音樂教育制度，最重要的不在設備而是在師資。西洋樂器也可以說現代樂器，因爲全世界各國都已在使用，是歐洲傳統流傳下來的，它們有一整套學習方法，既科學又簡便，有了正確的技巧，我們可以發揮我們自己的創作。過去國內學習環境不夠普遍，我才建議教育部要保送天才音樂兒童出國深造，這個制度施行幾年有點變質，成爲出國留學的一個漏洞便門，因此教育部決定乾脆停止。我個人並不反對停止，但是應當有一個代替的辦法。音樂班的設置據說

只是功課壞的學生逃避的地方。班上的學生遠不如課外學習音樂，補習鋼琴提琴的水準高，因此音樂班並未解決問題。音樂院要重金延聘國外師資來校任教，這與原子物理太空科學不一樣，一些設備國內沒有，必須要出國深造，音樂學習只要有好老師就可教出好學生。觀摩的機會當然要靠音樂會或不得已用好的錄音帶及唱片了。

音樂教育的另一環便是傳統國樂、音樂學及音樂創作。我把這三類放在一起，因為在國內它們有一個共通性，便是要發揚我們自己的音樂，不應盲目的崇拜西洋傳統中似乎已過時的古典音樂。我贊成要提高民族自尊心，但是藝術音樂也是一種學術，不能閉關自守，關起門做皇帝。對祖先遺留下來的我們應當努力鑽研追求過去輝煌時期的真精神。所以與莊本立先生一起建議改良祭孔典禮時，我曾擬議了一個國樂院的計畫，但未被接受。我以為玩玩傳統國樂樂器，如各學校的課外活動國樂團的組織是無所謂的，觀光飯店給觀光客欣賞國樂的路子是走不通的。真正研究國樂應當嚴格的追尋古譜，研究古代音樂演奏方式。這些研究成果不一定馬上可以演奏出來而被一般大眾可接受的，但在學術價值上則有不可估計的貢獻。音樂史料國內存書不多，做研究工作相當困難，但是若沒有一個開端或走向應走的方向，恐怕我們永遠會徘徊在十字路口不知何去何從。所以我始終未改變鼓勵研究生要選中國音樂的材料來作他們論文研究的題目。創作一方面國內也已起步，如同世界各國這是一條最艱苦的

路。作曲家終其一生未必能有一首令人喜歡的樂曲，問題在作曲家要對他自己忠實，對自己有絕對的信心，儘管全世界的人都不以為然，他還能我行我素的走他的路，這才是真正的藝術家，只有在這種格調中我們才能期望我們未來音樂的真創作。

林懷民先生的現代舞，帶給所有表演藝術一個新啟示，那就是「方法是現代的，精神是傳統的」，我想有心人都會承認這是一條可以發展得通的路。音樂是如此抽象的時間藝術，在表現上比舞蹈又增加了一層的隔膜。所以我以為作曲家真是要有偉大堅毅的精神及魄力。在創作大曲之前最簡便的路便是先研究模仿西方的作曲法，鄰邦日、韓是我們最好的榜樣。

毫無疑問的，我們應當創作我們自己的音樂、歌曲、管絃樂、歌劇。

社會音樂活動

音樂活動包括音樂會、音樂比賽，是音樂學習中重要的一部門，沒有音樂會，音樂學習是空的，作品無人表演，無人聆賞，有表演有欣賞才完成了音樂作品存在的整體。音樂活動沒有社會大眾的支持是無法推廣的。音樂經理人有不少苦水要吐，除此之外也感覺我們聽眾不夠踴躍。但是真正好的音樂會如維也納兒童合唱團，馬友友大提琴演奏，情況之熱烈是出人意料的。這證明懂的人並不少，他們要聽最好的演奏。遠東音樂社是國內最先走上音樂經

理人正途的組織，據它的統計，自一九五六年三月到一九七八年，二十二年間辦了三百餘場演奏會，對國內音樂活動的貢獻不能算小。但是想一想韓國最近揭幕的文化中心，自四月二十一日起至七月，三個月中間就有一百四十二場各類表演。真值得我們警惕。古典音樂演出對社會藝術風氣的影響由其場次也可看出一般。公家過去提倡音樂活動往往是撥一筆經費，主辦幾場演奏，不收門票，或免費贈送入場券，也不考慮水準值不值得由政府出面辦，結果所去非人，根本達不到推廣音樂的目的。至於音樂比賽，亦不思改進之道。每年全省音樂比賽都弄得各學校精疲力竭。倘能將各類比賽平均分散在年度中，而不必集中在一個時期，音樂的提倡可能產生更大更深的效果。政府規定各地都要設音樂廳、圖書館，是一件對音樂活動很重要的事。過去國外來的演奏家往往只在臺北演奏一場就飛走了，中南部不少音樂愛好者連夜趕到臺北只聽一場演奏。如果各地都有可使用的音樂廳及鋼琴，演奏家到臺灣就可以像在日本一樣，同樣節目在各地演出多場。對演奏家收入有補益，對各地聽眾飽耳福的機會也加多。音樂家要生活，只靠教學生而生活是消極的辦法之一。有能力的應當使社會音樂活動蓬勃才能把音樂傳播到人們的生活中去。音樂會經理人是一行專門的事業，要想使社會音樂活動蓬勃就要有好的經理人，政府也應當給經理機構若干的便利。如多年來一直提到的古典音樂會稅捐的問題，目前比十年前改進了一些，但是還是要交納五％印花稅，五％娛樂稅，一％營業稅，娛

樂稅比例的三○％教育捐。在日本音樂經理人只要半年或一年向稅捐機關報一次帳稅。香港對古典音樂、芭蕾舞、話劇、國劇都是免稅的，因此香港的地方雖小，音樂活動顯得比我們活潑得多。如何簡化音樂家入境表演的手續，減少他們演出所得稅，那一個機構負責分辦何者為古典藝術表演，何者為夜總會娛樂節目，都是我們需要改進的地方。如此才能期望音樂活動的增加。此外大型的管絃樂、芭蕾舞、歌劇演出，在國外都需要政府及工商界、新聞界的支援。我們國內對體育活動已開始有認識應當資助，但是對藝術音樂活動似乎還稍嫌慢了一點，當然目前還沒有一個劇場可以演出歌劇及芭蕾舞——（缺少有舞臺前樂隊池的設備），燈光照明也不夠完備。這些細節在未來的音樂廳或歌劇廳興建時不知能否考慮到，籌建委員會中沒有音樂、舞蹈、戲劇專家作指導顧問，工程師不一定能夠體會到使用時的情形與需要，所以我曾建議組團到鄰國研究他們音樂戲劇廳建造的結構及使用情形。只看到富麗堂皇的外表對使用的需要沒有什麼關係。但願早日能看到國內每日有好音樂會，人潮擁擠的去聽世界一流的表演，而不是關在家中看電視，或到歌廳中去聽靡靡之音，一般說來人是好逸惡勞，願意欣賞不費力的娛樂節目，而不想去費力聽古典藝術表演，但是我們也需要提倡一些好的藝術表演給一些願意提升自己欣賞程度的人去看去聽。欣賞水準高的人比例數增高時；也就是社會風氣向善的趨勢加強了。

後記：張繼高先生創辦《音樂與音響》雜誌也可以說以音響來維持音樂，棋高一着，因此可以維持至今成爲國內重要雜誌之一。此文所提不盡理想各點如今都有改進，但是較諸先進國度仍差一段距離。

一九九一年五月

傳統音樂在現代音樂創作上的應用

西洋音樂自十九世紀末起，開始了相當大的變化。作曲家感覺遵循傳統不變的走下去將是死路一條。正如同在繪畫上的變化，音樂家們也隨着潮流在作各種嘗試。那些以傳奇故事、英雄美人、公主王子為背景主題的交響詩、前奏曲、組曲、音詩等在這高度工業化緊張的社會生活形態下，已變成陳舊不合時代的作品。新樂器的發明如電子琴、電子吉他等，使創作的領域擴大。一些愛好音樂人士往往無法欣賞新派音樂作品，就是用那些以傳統古文學、哲學的標題，或是一些令人難以領會的抽象標題，對那些新音樂的瞭解與欣賞並未能有所幫助。

就目前的一些所謂前衛音樂新作品中，有些很難找出與傳統音樂的關聯，雖然像雷恩・達蘭教授（Leon Dallin）所說：「現代音樂大都可找尋到過去音樂的痕跡。」但是我們看力能樂派（Dynamism）、新野樂派（Neo-Barbarism）、表現樂派（Expressionism）、新浪漫

樂派（Neo-Romanticism）、新古典樂派（Neo-Classicism）、新巴羅克派（Neo-Baroque）、十二音技（12-Tone Series）、存在主義派（Existentialism）、機運音樂（Chance Music）、綜合樂派（Aleatory Indeterminacy）、具象樂派（Synthésism Concrète Music）、卽興樂派（Improvisation）、形式的音樂（Formalized Music）、電子音樂（Electronic Music）等等，每一派別種類都是一項新的創作，新的構想，它們並不需要與過去傳統作曲技巧有任何關聯，自然的令人想到我們實在是進入了一個新的時代！這種令人困惑的情況由西方傳到東方來。在音樂學校，音樂科系中學生日以繼夜的努力練習那些傳統的音樂器演奏法，如布梭尼（Busoni）、查爾巴（Czerny）的練習曲，鑽研巴哈、貝多芬、布拉姆斯、柴可夫斯基、德布西等的樂曲表演形態與詮釋，理論作曲方面則拼命研習和聲學、對位法賦格、曲式學等等，但畢業後離開音樂院所遇到的新音樂、前衛音樂是那麼新奇，與他們所學的毫無關聯，難怪會令他們有失落惶恐之惑。

二次大戰以後，東方國家力爭上游，普遍覺醒，認爲應該有屬於它們自己的音樂。在過去，西方音樂隨着它們的科技傳到東方來，我們差不多無選擇的承認它們的優勢且未經考慮的接受下來，至今已近一百年。對我國來說這種自覺是非常需要的，它可以建立起國家民族的自信心，另外也可以說對世界文化可有積極的貢獻，中華文化復興運動在我國此刻卽相當

於中國的文藝復興運動，至於迄今它已有了什麼樣的成就，並不是重要的事，最關鍵的重要，在這個運動把我國人民覺醒並帶到一條正確道路上去，使我們的傳統文化與現代文化銜接，這並非復古，而是隨時代創新，在創新中如何保存過去傳統優良精神，也因此我們有必要研究傳統的音樂。

研究傳統的音樂主要是使學者專家瞭解傳統音樂的內涵精神，繼而將這些傳統的精神利用到他們新音樂創作上去，所以設法保持傳統音樂原始形態是極端重要的工作。在音樂的欣賞中，不同時代應當有不同標準的欣賞角度、不同音樂美學的條件。因此今人比較困難能欣賞過去古人的音樂。膚淺好奇的聆賞不夠透澈深入，不禁令人想到當今學校所學的音樂美學只能適用於一般的西洋音樂。不同時代不同國際不同種族的音樂都有不同的文化背景。民情、風俗、語言種種影響到它們的音樂，因此對音色、音響、節奏、和聲、強弱、滑音、顫音、裝飾音等等隨地域之不同，也應有不同的美學標準與方法去分析衡量。一些作曲家將傳統音樂或不同國際的音樂曲調，適當的利用到音樂創作上，是相當複雜而困難的問題。

東方的音樂家經過長時間的訓練，已習慣於西方的樂器與西方的作曲法。令今天東方音樂家創作他們自己的音樂，如同令西方音樂家作東方音樂一樣的困難。在過去試看西方音樂家如何利用中國傳統音樂在他們的作品中。首先壤·賈克·盧梭（Jean-Jacques Rousseau）將中

國民謠介紹到西方韋伯（Weber's Overtwa Chinesa）作品三十七中國序曲中，然後於一八○九年韋伯為「吐蘭多公主」戲劇譜背景音樂時又利用了這個曲調。一九四五年保羅・辛得米茲（Paul Hindemith）用韋伯的主題寫一首交響曲，在第二章的旋律中，他用了同樣的調子。

歌劇作家普契尼在他的吐蘭多公主歌劇中也用了中國民謠的調子，在以上所述那些被採用的中國民謠旋律，大都是使用西洋和聲與管絃樂配器。令我們置疑的是在西洋作曲法的處理下究竟有多少原始的情感與精神仍然保留住？對西方人士來說，五聲音階是新奇的。因此很少有人再去顧到隱藏在旋律中的情感與美感。更令人感到遺憾的自阿爾德（J.B. Du Halde）、盧梭（J.J. Rousseau）及德社佛朗（A. Dechevrens）所傳誦記錄中國民謠的錯誤音，從來無人去更正，足證西洋音樂家對外國音樂旋律採用時之不求甚解。在民俗音樂學尚未普及以前，西方音樂家對與他們傳統音樂以外的音樂不瞭解也是令人驚奇的。著名的音樂家如培遼士（Hecfor Berlioz）在他的著作中描述他在一八五二年倫敦博覽會中聽到中國音樂之演奏，真是令人難以置信一位音樂家會把另外一種音樂批評到如此惡劣、低俗不可接受的程度。這種主觀與偏見是音樂學要研究的問題，這裏面也產生了傳統與現代音樂創作的問題。

反顧那些只接受西洋音樂訓練薰陶的東方現代音樂家，對他們祖先的音樂是否也可能像培遼士由不懂、不愛聽到厭惡的地步呢？

讓我們看看保存傳統音樂的困難有多少，譬如中國平劇中的一段西皮二簧的旋律及節奏（板、眼）可以大致無錯誤的記錄在西洋五線譜上，但是假如不是用中國胡琴來演奏則全然不是味道。此外即或是用胡琴拉奏照譜演出亦無法傳神。那些由師父當面傳授，與長久同名角演唱者合奏、磨練出來的表情與細微的大小滑音，突如其來的頓錯強弱、音色都非樂譜可能記載或是任何其他樂器可能代替的，前面所提各點也就是平劇的靈魂，平劇藝術的精華。因此若想將平劇、中國各地民謠、古典雅樂俗樂，以現代西洋樂器、現代合聲作曲法創造的作品，不可能帶給我們任何原始的精神與氣氛或美感，一些對我們生疏的旋律節奏只能使人感到新奇而已。這樣如何將過去與現代連接呢？

這個問題在西洋音樂家似乎並未感覺到什麼特殊障礙與困難。如果他們要使用他們的民謠或傳統的古老音樂來作他們創作的素材，較之我們要容易得多，大致分析其原因不外時間與地域之短、小。譬如布拉姆斯用匈牙利的民舞音樂創作了狂想曲（Rhapsodies），所使用的樂式與配器或與原始形態有所出入，但其精神可以說完全保留，並加以美化及藝術化，匈牙利雖有東方蒙古族的若干影響，但它究竟仍然是一個歐洲國家，民間使用小提琴及原始敲擊似同中國的揚琴（Cembalo），和聲與傳統西洋音樂無異，僅節奏方面多有切分音、強烈

的頓音等的特色，這些改編在大型管絃樂都不會受到影響或破壞原始民謠精神。民間的民謠

最古老的，在調式音階上也隨宗教音樂、文藝復興演進而改變其形態。最大不同點可能卽樂

器伴奏之變化，民謠或民俗音樂（Folk Music）包括唱與器樂，而器樂曲在民俗音樂中又大都

爲伴奏民舞而演奏者，改編成現代化藝術性的音樂卽將這些編成純器樂曲。貝多芬在他的交

響曲的三、四樂章中也常常使用德國民間音樂作主題，前面所述的音樂家利用他們的民謠，

最多不過一兩世紀以內，同時地理方面也不超出歐洲，倘若歐洲音樂家想利用亞洲印尼、泰

國或巴里島的音樂來做他們現代音樂創作的材料時，困難問題就會發生了。

保留原始形態較古老的雅樂或俗樂都屬不易之事。在照像與錄音未發明前，只憑簡單的

記譜，實在無法揣測古樂的眞正音響與精神，卽或音高、節奏、速度都可能有問題。追尋古

樂的眞實形態，恐怕是當今音樂家及音樂學者最嚮往而最艱難的工作。

對民謠搜集與利用民謠在音樂創作上極被崇拜的匈牙利音樂家巴爾托克，在他早期的作

品中大都保留原有民謠的旋律與節奏，僅略加新和聲與變奏，但巴氏後期作品則採用無調性

音樂，他加入複音音樂技巧，並使用小於半音的音程音、雙重旋律、複雜節奏變化及音色變

化，使原來民謠旋律僅能從作曲技巧分析或美學分析上去追尋痕跡與關聯，對欣賞來言可以

說全然是一首新曲，新的創作。如果是這種效果與情況，我們也許勉強可以說它是由民謠得

來的靈感而創作的現代型式作品，但是就一定要使用民謠素材的絕對必要性，不能不使我們感到懷疑。

在這突飛猛進的科學文明時代，在短短五十年之中由電力、汽缸、引動機械一步跳到火箭登陸月球、原子能、電腦的發明與利用，都使人類生活形態起了巨大的變化，其「進步」與變化可以說超過歷史上所記載的一千年，精神文明因而受了不可承當的激盪，人們追求新、追求變，要摒棄傳統，又要尋找古人的人生哲學在這些不平衡的情緒變動中，有一項是不變的，便是人類，人類是一種有靈性的感情動物，他們將思想、情感昇華而創出不同形態的藝術，來滿足他們的表現、傳達、交換、共鳴的慾望。音樂藝術自不例外，不可能由物質生活的變遷而產生；生活形態的改變只能給人以不同的刺激，而創造音樂還是要經過人性的融會貫通，音樂畢竟還是給作曲家以外第二個以上的人去欣賞，歷史雖然悠久，但與太空時代宇宙星球來比，人類的歷史只不過一刹那。在一刹那時光中音樂歷史佔的時間更是短得可憐，現代音樂恐怕僅是風雨中的閃電，瞬間即過，留下的仍然是人與人、人與物、人與時空的關係，這些關係對我們精神上的刺激與感受，至少還要有一段相當的時間，所以研究傳統的音樂，也可以說就是追尋在緊張分秒必爭的不平衡的社會形態裏，找回我們應有的人性。

人性在這短暫的時間內沒有變化，他們的藝術也不應該有多大變化，那些奇異變態不穩定的

中國傳統音樂與民謠至今尚在搜集與研究階段，地方民謠因地域廣濶，能採錄的實在不多。就是現在已被音樂家廣泛演唱的如「康定情歌」、「紅彩妹妹」、「蒙古牧歌」、「在那遙遠的地方」等等民謠，其旋律與節拍的正確性均有待考，地方戲曲與平劇因演出方式或方言地域性過強，劇情表現方式不合時令，都有沒落式微現象，如何保存，如何分析取其精粹，而創作出適合現代人的音樂藝術，應為現代音樂家最重大的責任。

音樂上的音響問題

羅瑞博士（Dr. H. Lowery），在倫敦皇家學院作一次學術演講，內容論及樂器的音響問題。羅瑞博士是倫敦西南艾斯理工學院藝術學校校長（South-West Essex Technical College & School of Art, London），所講雖屬音響學物理學家早已研究過的問題，但是物理性與音樂藝術性之推究仍有許多奧妙處值得我們探索。反觀我國自古對樂律之研究也不乏其人，但多是知原理者不知應用，使用者又多不諳原理，因此樂器停留在不進步的狀態，至今未能有顯著的改進，而西洋樂器除絃樂器外，管樂器及打擊樂器到最近還是時常在改良進步，精研發音體性質，根據科學音響原理逐步修正，是我們應當效法努力的，以下摘譯羅瑞博士原講稿。

「你有音樂耳朵嗎？」

由於近代對音響工程學廣泛的發展，透過錄音與播音的研究，使人們更深一步探討耳朵的本質及耳朵聽音的實際狀況，心理學家及物理學家在這一方面貢獻極多，幾乎將過去舊的音響原理推翻，雖然我們不預備詳細談一些複雜的組成音樂因素的問題，但是一些簡單聽音的事實倒可以提一提，大家都熟知普通人的聽音範圍是由每秒鐘二十的振動數（頻率）到二萬的振動數，很多成人都聽不到高振動數的音，有些人也許對某一段的音聽不清，要找出聽音的障礙來克服音盲，耳朵，這聽音的器官，對普通聲音的接受似乎是很夠用了，但是在音樂裏，對耳朵的要求真是非常驚人的。比方說，它要求耳朵可以辨別一個音與另一個音極細微的區別，音的強弱、大小等等，由此我們極易明白單單聽音是不夠的，頭腦的辨別力也包括在內的。所以普通說「音樂的耳朵」其實只有一半正確。在音樂中我們所聽到的不是一個一個獨立的音，也不是一個一個獨立的和絃，而是音與音、和絃與和絃的關係，不同的音彈在一起成為『和絃』（chord），不同的音連續的彈出成為旋律（melody），所以大家要切記在音樂中，從來沒有單獨處理一個音或一個和絃，果然給你一個音或一個和絃馬上在聽音的想像中也會聯想到前面的一個音或一個和絃，一個和絃的效果在乎他前面一個的和絃，和

絃的連接、和絃的進行與解決，在樂理上是很重要的。我們稱之為和聲學（harmony），雖然隨着時代和聲學的規則容有變動，但和聲學在音樂教育上是不可忽略的。根據以上所述，我們知道科學的與音樂的處理聲音的問題是截然不同的，物理學家對一個單音的產生方法，或是記錄音的效果已很滿足，但是若是講到一個和絃到另一個和絃所能產生的效果問題，這便進入音樂家的領域以內的事了。

「鋼琴的音」

在鋼琴的音產生法中便更清楚的看出「物理的」與「音樂的」兩種不同點，幾年前有幾位美國物理學家（Hart, Fuller and Lusby），他們要測驗鋼琴絃所產生的音，他們用陰極射線振動圖來測量，他們不管鋼琴鍵是用一塊石頭打下去的，或是用傘把敲打的，再不一個小孩的手按下的，在儀器表上所表現的曲線都是一樣的，有的人馬上就說，照這實驗看來，鋼琴教學根本是胡鬧，但是鋼琴家呢，很早強調在鋼琴演奏上有無數的「按鍵」法（touches），自最連音（legatissimo）──包含使兩音前後儘量連接的按鍵法，到最斷音（staccatissimo），──用最快的方法使手指離開鍵的切斷法，就是透過這些細微不同的按鍵法，那些鋼琴演奏專家表現出他的性格。討論到這問題時，物理學家強調鋼琴家只能控制按鍵的速度，也就是

同時控制鋼琴的擊絃錘子在每次擊絃時強弱的變換，當錘子擊過絃時一切已決定了。鋼琴家也深知此中道理，一旦琴鍵按過聲音響過，不可能再有什麼變化可爲了。前面說過物理學家只滿足追求一個音的效果，但是我們可以證明雖然用極精微的儀器像陰射線振動圖，仍然測不出一些極細小不同的強弱音，而人類的耳朵可以馬上辨認出，如此證明人類耳朵是一種極敏感的器官，經過這些微妙的變化中，受過高度訓練的鋼琴家有效的控制琴鍵可使鋼琴演奏有了生命，並且有感情，再加樂句的不同演奏使音樂有了內容，當然科學家可以自傲他們對事物現象的看法都是客觀不加情感的，但是音樂家必須是主觀的，因爲對音的觀念，包括思想的判斷，這是主觀的，音樂是腦力的活動。

「絃振動」

在音樂表演上，提琴家族佔很重要的地位，絃振動的原理是眾人皆知的，特別一點事實是音越高，絃振動幅的長度越短。以提琴爲例，演奏者在指板上不同位置按絃，即變更了絃的長度而使發出高低不同所需要的音。再有每一個樂音都伴有高聲部的和聲音（Overtone），這種音由自然振動數字而產生出來，以手指輕按絃上不同位置，可使這和聲音孤立發出更清楚的音響。一種簡單試驗對音樂實用也是很基本重要的，兩個發音體發出同一聲音，如果一

個施以抖音（vibration），則另一個也會抖音「共鳴」起來。另一種試驗曾被數學家威力士

（Dr. John Wallis 是牛頓的朋友）發表過，但是實際試驗工作卻是被兩位熱心的哲學家所

作，他們的名字是威廉・諾倍（William Noble）及托瑪，最初用豎琴作試驗，在共鳴的絃

外再加上一不同音高的音，後來他們特製一板箱，上面張設若干絃，同時用紙的馬子示出振

幅與結的位置等等，這種試驗可以算最早的測音表（sonometer）。

在提琴演奏技巧中有一部份專門練習和聲音的奏法，這就是絃振動中的原理，用手輕按

不同位置而發出如笛的清晰的聲音，也叫作「泛音」（harmonics）。柏格尼尼（Paganini）

的演奏，在傳說上幾乎成為神話，他自然在提琴這樂器上貢獻了許多演奏的技巧及該種樂器

可能發出的聲音。一八三一年十二月九日柏格尼尼在布來屯（Brighton）的老船旅社（Old

Ship Hotel）——至今在該旅社廳中尚留有一銅牌紀念柏氏的演奏，這場音樂會特別引人發

生興趣，因為票價特別貴，只不過聽一位外國人演奏提琴而已，當時景況不好，窮人多，但

是晚音樂廳仍然爆滿，柏格尼尼的音樂會常常滿場的，聽眾如着了迷的發狂。聽眾中一位熱

心愛好音樂的人叫窩爾克（Walker）聽過音樂會後，寫給他在叔斯堡瑞（Shrewsbury）的

朋友布林格（Pringle），他說這音樂會除掉好的批評外實在值得十倍的價錢，因柏格尼尼演

奏出反自然振動律。這位朋友布林格直到兩年後（一八三三年）才證實他朋友的話，並回他

信說，八月十五日我在金獅旅社（Golden Lion Hotel・現在他們也掛起一面紀念牌子），聽了柏格尼尼演奏，你說的他反了自然振動原則實在太客氣了，柏氏這位大師簡直是上帝他作了自然律。這兩位被柏格尼尼怪傑驚倒到這般地步是什麼原因呢？分析起來主要是柏氏使用泛音（Harmonic tone），泛音在小提琴演奏手指動作看起來是絃越長音反而越高，普通音越高手指離馬子越近，可是柏氏正相反的動作使兩位驚為反自然律。

今日提琴家出高價購買古老的義大利提琴，特別是斯特拉第瓦夷尤斯（Stradivarius）的琴，所以近代製琴家都集中抄這斯氏名琴的樣子製作。但是至今幾成為神秘的謎，許多人找尋不出斯氏製琴的秘方在那裏。許多研究結果想是由於琴外的油漆質料厚薄的關係，有的以為是取木材的問題。現在僅存在世上的名琴太不敢應用，所以這些製琴家仍應繼續努力研究，他們一直在進步是可預料的。最近碰到一位製琴家柯衛爾（Ernest Cowell），他不抄襲舊義大利琴的作法，他從選木到按裝低音板、音柱、馬子，都根據音響的原則去判斷作的方法位置。也許斯特拉第瓦夷尤斯當時也用這種方法作琴？法國一科學家薩瓦（Savart）一百年前就研究這問題，他說如果有所謂「斯氏秘密」（Stradivarius Secret），那就是在樂器形狀上，柯衛爾說斯氏是一位大數學家當不用過問的。

「銅管樂器」

近代音樂教育在中高等學校如此的發達，自然的導引起一種新工業製造銅管及木管樂器。

英國的樂器製造廠 Boosey & Hawkes，他們出口到全世界各角落市場，在愛德瓦（Edgware）的工廠算是全歐洲最大的，他們除去製造傳統的手工製樂器外，同時很成功的發展大批新法製造樂器。如果我們細看一些銅管樂器如小喇叭（cornet）、伸縮喇叭（trombone）或低音喇叭（tuba），這些管樂器所需要的管子長度要同管風琴上同樣音高的管子一樣長。譬如在中央C音下三個八度的C音，就要管子大約十六呎長，為了演奏者的方便，管子可以盤圈起來，可是這樣製作上就發生了極大的困難。Boosey & Hawkes 廠發明了一種液壓機，可產生每方英寸八十磅壓力的力量，利用這種液體壓力機去捲彎管樂器的管子，通常先用手力彎成大致的彎度，再放入液壓機的模型中膨脹起，使成合標準的彎度。這種大批出品的管樂器還要經過受有訓練的音樂專家檢驗調整後才可出廠。

一個交響樂團的成長與發展

臺北市立交響樂團光榮的承當起六十八年臺北市音樂季，掀起了相當驚人的音樂浪潮，其中如「天鵝湖」芭蕾舞劇及「戲中戲」以中文演唱都屬國內創舉。今年市府更以龐大的經費支持這項有意義的活動，演出場次共計三十八場，較去年多出十三場。恰如市立交響樂團創立的初衷——一個國家的音樂活動以交響樂團為主幹。看到市立交響樂團今日茁壯的成長與市府的全力支持，不由得回想起這個樂團初創到成長漫長歲月的滄桑史。

二十二年前，幾位喜好絃樂合奏的朋友聚集在一起，每星期兩次晚間練習，興致高時練習到深夜十一、二點。借來笨重的低音大提琴每次都要用三輪車載到蓬萊醫院，再搬到三樓頂閣樓，那裏不會吵到鄰居。每逢想起那些名字：高坂知武、張寬容、司徒興城、葉肇模、談名光、倪慰祖、林寬宏、江友龍、李友石、潘鵬……都像是對拓荒先民一樣尊敬的感情。四十七年四月一日在教育部補助音樂研究所經費項內提出少數，組織成立了中華絃樂團，同年

六月十二日在三軍托兒所禮堂作了首次演出，七月美國國務院藝術家交換計劃下派來的約翰笙（Thor Johnson）又在國際學舍指揮伴奏歌劇莫札特「村中卜者」及第二次演出。

像是所有樂團的初創總是困難重重，但是沒有樂器缺少樂譜，分譜需要手抄，練習場所到處被趕，倒是少有。記得為了練習曾用過教育部會議室、青年會禮堂、中央電臺錄音室、各學校教室。在這種窘困情形下還邀請到匈牙利籍美國教授喬治巴拉第（George Barati），四十八年六月指揮第六次公演。演出次數增多，絃樂團漸漸擴充為管絃樂團。

為了使一個樂團有長久可靠的後援，中華管絃樂團決定與李志傳、顏丁科兩位推行的市教師絃樂團合併練習。以後音樂科系畢業生加入，使樂團增添了生力軍，水準略較前整齊，但困難仍然存在，樂器樂譜的缺乏，練習場地到處碰壁。終於在大家的努力下得到市府的注意與支持，五十四年十一月二十日在中山堂推出臺北市立交響樂團成立後第一場演奏會，由市長高玉樹任團長，社教課課長洪桂己任總幹事，林連發管理財務。記得那時編制十二人，有一次差點將市立交響樂團劃歸到婚喪喜慶樂隊併入市立殯儀館。延至五十八年五月才算有了獨立的樂團機構，人員編制也僅列二十人。由於遷就兼任團員，練習時間須排在晚間。經費由每年四萬元增到十二萬元。情況好轉些，但離一個理想的樂團還差一大段距離，並且克服了許多困難，五、六年間還是舉辦了多場定期演奏會，其中邀請外國指揮有：Prof.

Tapales；Dr. Eliseo Pajaro；團伊玖磨（指揮他的歌劇「夕鶴」）；朝比奈隆；郭美貞；Dr. Zipper；Dr. Blümer；Dr. Jan Popper（歌劇選粹）。外國獨奏家有：朴敏鐘；Leon Spierer（小提琴）；Gary Graffman；Lea Sneider；楊小佩；趙綺霞；藤田梓（鋼琴）；Robert Martin（大提琴）。國人作品首演者甚多，其中也包括了馬思聰的「山林之歌」交響詩，就在他逃離大陸後不久。此外首次三百人大合唱紀念貝多芬兩百年誕辰，演出第九交響曲也屬突出的表現。

寄人籬下借用練習場地終獲解決，市府將原借女青年會的開封街教職員宿舍收回。爲了練習的需要把原有日式房屋走廊加隔音窗，另一間爲分部練習，加蓋瓦頂，雖在樂團圍牆內，竟被市府拆除大隊以違建理由強拆了一面屋頂，樂團同仁趕去找到大隊長詳細解說修建原委，才免去這場災殃。另一改進，便是專任團員的增加，多次奔走市府人事處與行政院人事行政局之間，國內報章各界也都給予大力支持。人事行政局曾表示只要市府報到院會，必定獲得通過。無奈只得到高市長同意加十人。總計專任三十人兼任四十人，仍然無法使樂團練習演出步上正軌。

林洋港市長上任卽着手改進樂團編制，於六十七年六月獲行政院核定編制爲一百十人，並興建樂團永久團址「市社教館」。李登輝市長更以前所未有的魄力，首創了國內音樂季，

全都由市交響樂團負責策劃執行。自此市交大展鴻圖，一帆風順，設想十三年前樂團成立時，倘能有全部專任團員，今日演出水準可能已躋入國際樂壇之林。

一個夠水準的樂團之演出是所在都市的驕傲，是國家文化藝術對外宣揚的櫥窗，是全民精神食糧所依賴，臺北市立交響樂團已步上光明坦途。它仍需要政府與全民的支持和愛護。

寄望遠渡重洋，為國爭光的日子早日來臨。

大眾傳播與流行音樂

流行音樂（Popular Music 或簡稱 Pop Music）看起來好像是近代才發展起來的音樂，尤其視聽工具的發明與進步，人人臥居即可享受音樂，更使人們認為流行音樂是現代的東西。其實仔細分析起來，自人類有音樂以來可以說就有流行音樂，只是當時不稱它為流行音樂而已。

範圍與目的

大略說來除掉嚴蕭的音樂（Serious Music）——祭祀音樂、儀禮音樂、宗教音樂（如彌撒曲與讚美詩等）、政治音樂、純藝術性音樂外，其他都可以算作流行音樂或叫通俗音樂（純器樂的也叫輕音樂），裏面可以包含有：民謠、小調、地方雜劇，西洋的有古時唱遊詩人、輕歌劇、爵士音樂、跳舞音樂、搖滾樂、披頭樂，其中爵士樂又分許多派別，有人稱之

為「只求歡笑」（Just for Fun）的音樂，這也可以說明流行音樂目的是為娛樂。國內的近代流行音樂追溯其本源是與視聽媒介傳入中國一起發達起來，其時間不過五十年。

大眾傳播工具一般人直覺的想到廣播、電視，但真正包含有無線電、電影、電視、錄音機、唱片、印刷（報章、書籍、歌譜），一般講到「視聽」是來自外語的「聽視」（Audio Visual）兩字。大概中文讀起來不順口才把「聽視」改為「視聽」，視聽所用的工具統稱「大眾傳播工具」（Mass Communication）也可叫「大眾媒介」（Mass Media）。

世界距離縮短

人類在大眾傳播工具的發明與進步，使整個世界改觀，知識、新聞的普及與速度是百年前所不可想像的。過去一首好聽的歌曲也許要幾十年甚至一百年才慢慢傳播流行起來，可是今天歐洲或美國一首熱門的歌曲可以在一星期之內就風行全球各角落，此外在世界任何地區發生什麼事情可在幾秒鐘甚至同時透過人造衛星將實況活動畫面傳到你的客廳，使你有身臨現場之感。這種速度與影響力，完全依靠視聽媒介的進步。

但一件新的發明往往有好的一面也同時有令人遺憾的另一面。譬如就廣播、電視、電影之發達，使世界不同生活形態縮短了距離，彼此影響着。地域性甚至民族性特徵的藝術受了

嚴重的打擊。民俗學者瘋狂般的奔往西方文明影響以外的地區及原始民族部落去採集追尋，保留研究那即將消失原始形態的藝術與音樂。但是任何人也無法阻擋時代的潮流，視聽媒介可在這些活動中扮演一個重要角色，它把好的與壞的都一起帶給大眾。如何去使用或利用視聽媒介是政治家、社會學家、教育家所最關心和焦慮的問題。

無線電的歷史

一八九五年義大利的年輕人馬可尼（Guglielmo Marconi）把海茲（H. Hertz）的理論發展而開始了無線電的歷史，到一九〇六年底佛瑞斯特（De Forest）發明無線電真空管，直到第一次世界大戰一九一六年，才第一次用無線電廣播放音樂。一九二〇年十月二十七日，匹茲堡第一個得到正式廣播電臺設立的執照許可，當時人們只感到享受廣播的便利，絕未想到它也可能在某些事情上發生不良的後果。

跟無線電差不多時間發明了留聲機，一八七七年法國柯勞（Charles Cros）開始把聲音留下來的研究。稍遲於一八七八年美國愛迪生發明了留聲機。一八八七年旅美德國人貝林納（Emile Berliner）再研究出平盤式的唱片，也就是今日唱片的鼻祖，唱片的發明對音樂的傳播有極大的影響，唱片早期主要是灌製名音樂家或樂隊的演奏，把唱片灌製的音樂透過無

線電傳播送到每一位大眾家庭中，一首歌曲或流行音樂的推行更是輕而易舉的事了。

將聲音透過磁性錄在鋼絲上是在一八九八年丹麥科學家普魯生（Vlademar Poulsen）發明的，一九一八年德國庫特史拉勒（Kurt-Stille）真正使用，廣爲家庭應用是二次大戰後的事，以後由於塑膠的發明而產生了磁性錄音帶，使錄音更進入一個新紀元，卡式錄音不但減小了體積，也節省了費用，同時延長了時間，音樂的傳播更加便利。

另一種大眾媒介便是電影。雖然早在一八二四年彼得馬克羅傑（Peter Mark Roget）已在研究使圖畫「動」，但是走入電影的研究階段，還是始自照像藝術的普遍應用。一八七二年理蘭史丹佛（Leland Stanford）嘗試將一連串躍馬動作，透過連續快門拍照下來。一八八七年愛迪生將分段開關快門的電影機研究成功，才算是真正電影的開始。直到一九○二年第一個電影院在美國洛杉磯開幕，當時電影雖不很成功，但已開始將舞臺劇的一些聽眾拉去。

近代最具影響力的大眾媒介「電視」早在一八○○年就已開始有人研究，一八七三年，威羅貝史密斯（Willoughby Smith）開始光電管的研究，一八八四年德國保羅尼普克（Paul Nipkow）研究有線電視，一九二五年法蘭西斯任金斯（C. Francis Jenkins）及約翰貝爾德（John L. Baird）用真空管原理將音像擴大。

一九三○年在歐洲已開始有電視廣播，美國則因商業電視經營牽涉的問題繁多，直到一

九四一年商業電視臺才開始播放。遲至一九四五年在紐約才開始了彩色電視。電視的出現把畫面及聲音帶到每一個家庭，影響到其他大眾傳播媒介，尤其是電影與廣播，而電視播出的節目內容刺激到社會犯罪率的增高，使原始發明者大失所望。甚至有後悔最初發明時所未料及的不良影響。

他們是因對社會大眾及下一代的教育關切至深，才產生這種偏激的想法，事實上，電視給今日世界所帶來的好處，仍是遠超過它因不慎利用所製造的壞處。問題是在使用這具有無限傳播力量工具的人，如何去有效利用它。

憂心流行音樂

由於電視節目的問題，國內許多教育學者、社會問題專家紛紛提出節目改進意見甚至進而牽連到經營電視制度問題，其中最令一般有心人士憂心的便是所謂「流行音樂或流行歌曲」他們稱之為「靡靡之音」。這也就是本文要討論的主題──視聽媒介與流行曲。

目前國內電視節目是受着廣播電視法的約束及廣電處的管理，只有在有限的綜藝節目中演唱流行歌曲，因收視率、聲畫影響大，受指責亦多。廣播情況比較混亂，北部某私營電臺自晨間七時起至深夜兩點多，全部為閩南語或國語流行歌，這種幾近二十小時不斷的播放流

行歌，聽眾如何能不受影響？是流行曲將廣播電視節目帶壞，還是廣播電視傳播了流行曲而把社會風氣帶壞了？爲甚麼流行曲逐漸興盛而無法抑止？

流行音樂淵源

首先我們要分析今日中國流行音樂的淵源，前面說過登臺演唱是西風東漸與視聽媒介同時傳入中國的。記得大約民初時代，中國電影尚在啟蒙時期，舞臺劇歌唱也已開始有人嘗試創作。

如黎明暉的「月明之夜」、「可憐的秋香」、「麻雀與小孩」等歌唱劇，伴奏則用西洋鋼琴以大八度隨歌彈奏（所謂大八度，當時尚無人正式學習鋼琴，不知正式彈奏法當然也就不懂和聲，大八度指左手以八度低音隨右手單音主旋律的第一音同音彈奏。）不久之後有「桃花江」、「毛毛雨」。

民國十八年左右上海有「聯華歌舞班」的成立，十九年有「歌女紅牡丹」、「歌場春色」是有聲電影配有歌唱的先例。名演員胡蝶也曾在她主演的影片中唱歌，漸漸女子唱文明歌、演文明戲蔚爲時尚風氣。傳統的民俗藝術如大鼓書、落子、唱本、北京俗歌日趨沒落，僅留下平劇尚能挺振一時。

聯華公司出品的「空谷蘭」、「姐妹花」、「漁光曲」、「大路」等影片中都有主題曲及歌唱，美國的歌舞影片如「璇宮艷史」、「風流寡婦」等對中國歌唱電影不無影響。因為影片普遍的受一般觀眾的喜愛，電影插曲歌唱也隨之而流行起來。

抗戰時期電影歌曲及一般歌曲多振奮人心士氣之作，由於環境氣氛的配合，愛國歌曲產生了極大效果。如「抗敵歌」、「抗戰歌唱」、「熱血忠魂」、「勝利進行曲」、「氣壯山河」。淪陷區則有李香蘭的「夜來香」、「香格里拉」、「海燕」等歌曲紅極一時。

勝利後電影中以歌唱為主而著名的有周璇，她的歌至今尚有不少人在回憶哼唱，如「新對花」、「郎呀我們倆是一條心」、「四季相思」、「鳳凰于飛」、「賣燒餅」、「夢中人」等。此外很多歌曲都隨着歌唱電影風行起來如「天上人間」、「可愛的早晨」、「討厭的早晨」、「莫負今宵」、「等我心上人」，軟性的流行歌員是風行一時。

到底誰是罪人

視聽媒介是否應當被教育家、學者所認為傳播腐蝕人心的靡靡之音，亡國之音的罪人？我以為問題不在視聽工具，而在使用它的人，參加演出的人，甚至於廣大的聽眾及觀眾。分析一下流行曲的問題關鍵，可以說是因時、因人、因地而生。

民初的「可憐的秋香」、「月明之夜」曲調平淡既不通俗也不藝術更不好聽，可是那是劃時代的創舉，女孩子由大門不出二門不邁的大家閨秀，一下子突然拋頭露面短裝跳上舞臺，唱、跳作姿勢，如何能夠再要求更高的什麼水準呢？歌曲唱多了寫多了，由歌詞曲調中找出了大眾喜歡的味道。

軍閥、有錢公子哥兒並不需要什麼高深藝術，聽歌本是娛樂消遣，粉紅，「黃色」（那時尚沒有黃色的形容詞），「桃花江是美人窩」應運而生。西洋樂器輸入中國，洋琴鬼子的一套，國人也學了一點皮毛，伴奏歌曲的音樂也漸漸進步，帶中國味道混合中西樂器齊聲（Unison）伴奏演唱，很適合國人的耳朵與胃口。

抗戰時期國家在生死存亡中掙扎，被轟炸逃難的氣氛情緒，不可能去欣賞溫柔鄉的男女戀歌，深沉悲憤、抗戰殺敵的歌曲，都由作曲家與非作曲家的心中奔放出來，那是何等令人嚮往的時代！

在淪陷區日本人的音樂影響下，流行曲在技巧與旋律上似乎都躍進了一步。勝利後復原生活安定，電影歌廳的男女情歌，又如雨後春筍的產生了。政府遷居臺灣後力圖匡正社會風氣，但日本留下來五十年的影響，戰後全世界頹廢的氣氛又產生了「嬉皮」（Hippies）及披頭音樂、搖滾樂。

唱片錄音帶電影廣大的傳播，國內極難不受其影響。在民族自覺、文化復興的旗幟下，流行曲率先提倡中國情調的歌曲，周藍萍先生混合地方戲曲小調創出了「黃梅調」，紅極一時。不少人甚至認為已找到了眞正中國音樂應走的路。

西洋流行音樂的強烈低音節奏是國樂中所缺乏的，電吉他的普遍應用，更取代了爵士樂團中低音大提琴的地位。阿哥哥，勃羅斯，狐步舞，輪擺，森巴，恰恰，探戈等等的突出節奏，都出現在我們流行曲中。旋律是混合中國風味戲劇性的黃梅調或地方小調，有的近似搖滾樂或鄉村音樂，似乎無法擺脫外來的影響。電視連續劇的主題曲，由唱片公司配合發行，使一首歌曲在極短時間內就流行起來。

可怕的影響力

小册子的歌本充沛在書報攤上，大街小巷，學校學生，商店店員，無處不在哼唱正在播映的連續電視劇主題曲。可怕的大眾傳播工具的影響力！為何聽眾他們不唱新聞局的淨化歌曲？為何他們不唱愛國歌曲？介紹的方法有無不當？

不少有心人士悲觀的看着今日的流行歌曲如此氾濫，〈中央副刊〉上丘秀芷女士的〈歌者與歌〉一文中悲痛的追述那些令人懷念眞有情感的老調子「賣肉粽」、「賣酒干」、「雨

中鳥」確實使人嚮往，但我只能說時代不同了，生活情況不同往昔，雖然是流行曲小調也不得不追隨適應時代。

偶爾看到在臺灣的寺廟中誦經伴以手風琴、電子琴等西洋樂器。起初極為反感，以為破壞了佛教傳統的神聖感，應當是用鐘鼓加以絲竹才顯得比較和諧。以後細想並加分析，這種現象是實際需要，正如流行歌曲，是應運而生者。

果真加有擴音的電子風琴擾亂了信仰，那麼，這許多善男信女必定會提出抗議，電子琴聲音頗能將誦經聲音廣傳，吸引更多的信徒集中到廟裏來，琴音是否西洋味道不關重要，音色悅耳已可滿足廟中住持的目的。

使用西洋樂器的電吉他爵士樂鼓，強烈的節奏等，都是自然的趨勢，過去歷史上我們也曾不斷的受外族文化音樂藝術侵入影響，除非我們閉關自守，不與外界來往，否則我們無法阻止民眾去聽他們想聽的音樂。

德國在希特勒納粹統治時代，全國精神被專制的法西斯所迷惑，他們認為日耳曼民族應當征服全世界，當時無線電中的歌曲都是進取戰鬥性的，甚至連夜總會中的娛樂節目也不得不傾向於這種類型，時勢所趨自然而成一種風氣。

試觀「坦克大決戰」影片中德軍坦克部隊隊員以足踏拍，齊唱坦克部隊軍歌是何等雄

壯，所以是當時的風氣控制了音樂，而非音樂可以改變風氣。音樂只可以佐助風氣。

禁唱是否正途

李寒先生在「清平調」方塊文章中寫為〈淨化歌曲哭〉。歌廳中的歌星或在電視上演出，他們並不希望被罵「淫聲與色情動作」，但是當他們看到另一位歌星服裝比較暴露，唱歌時的搖擺猛烈獲得更多的掌聲時，也能忍住不去仿效或作得更激烈嗎？這是誰的過錯，是我們的觀眾需要這些。

某晚在一連串綜藝五彩繽紛的流行曲節目中，突然出現一位素裝女星筆直的站在那裏，毫無表情的唱完一首愛國歌曲，真使人有格格不入的感覺。節目如此安排，恐怕會使愛國歌曲達到相反效果。

禁唱流行曲是否正途？如何提高娛樂音樂的水準？如何建立反共復國、倫理民主、毋忘在莒、莊敬自強——真精神的音樂，我想應由全民生活改善着手，而非單單硬改流行歌曲，歌曲只是反映社會生活。沒有人喜好的流行曲，是不可能存在的。

在我們民主制度的社會裏，我們無法強制執行禁唱流行曲。聽眾有自由選擇他們喜愛音樂歌曲的自由，但是肩負有社會教育的大眾傳播的視聽工具——廣播電視電影等，也有逐漸

提高國民欣賞水準的義務。古典音樂作曲家及音樂學者在研究中、西傳統音樂及我國民俗音樂後，創作藝術作品時不妨也兼顧到我們今日生活中所需要的音樂，使廣大的聽眾觀眾不會永遠停留在娛樂音樂的領域，而能擴展到純藝術欣賞的境界，那才是我們最盼望的呢！

小提琴演奏法指引

六十年前我迷戀小提琴的音色，克服了許多困難，才得到父母的許可，開始學習這個最艱難的樂器，在國內、國外追隨過不少老師，在學提琴的過程上不是很順利的。吃過不少苦頭，當然談不上是天才型的提琴家。

出道之後，在各國教授小提琴，在多年教學中才逐漸體會到演奏法的各種基本要領，不少朋友及家長希望我能將四十年教學經驗，扼要的用錄影帶方式介紹出來，以供學提琴的人一種參考及指引。想到在過去學習經歷中，常常因為方法不正確，浪費了許多時間。經過一番思考以後，覺得如能製作一套最基本學提琴應有的知識的錄影帶，也許對想學提琴的是會有幫助的。因此我就決定接受了大家的建議。

我製作這幾卷錄影帶的方式是，儘量用清楚的分析方法，來解釋拉提琴的左手、右手各類技巧的演奏法及一些困難的解決辦法。在可能範圍內，將由學生或我本人示範，也用圖片

及譜例穿插介紹。希望大家透過觀看這些錄影帶以後，有一個基本認識與瞭解。然後再慢慢的按照練習曲去練習。請注意這不是示範演奏練習曲的錄影帶。練習小提琴要多思考，比多練習更為重要，年紀小理解力及思考能力尚未成熟，這時候就需要家長從旁協助了。

最後我還附加了小朋友練琴，家長應當注意的事項以及大朋友練琴時要注意的各種提示，想來對大家是很有幫助的。

練琴注意事項提要：

(1)疲倦不能集中精神時就不要練琴，心不在焉的拉琴等於白浪費時間。

(2)永遠開始慢速度練習，每個音每段弓法都正確時再逐漸練習需要的速度，慢練是一切技巧的基礎。

(3)節奏是音樂的架構，包括練習曲也要嚴格的數拍子。

(4)準音在提琴上比任何其他樂器都重要，調絃是練習聽音的開始。全音、半音、八度音，然後三度、四度、六度、七度各種音程的聽音。利用空絃校正不準確的音。

(5)由初學開始就試著習慣左手手指保持在琴絃上，不隨意擡起，研究認識同絃手指間距離與隔絃手指距離的關係。

美麗的琴音產生在右手，右手弓法的運作在右手腕及右手臂各關節如何靈活的運用。

(6)美麗的琴音產生在右手，右手弓法的運作在右手腕及右手臂各關節如何靈活的運用。

(7)使用全部弓毛（馬尾）與絃隨時成垂直正角，仍然是最正確的拉弓法。

(8)拉琴最困難的關鍵在放鬆，不但左、右手放鬆，全身都要放鬆，連精神都要放鬆。

(9)遇到困難的段落，靜下心來，研究樂譜，其結果比不用心猛練更有效。

(10)提琴的技巧音色變化多端，最終是為了表現音樂，所以永遠不要忽略了樂曲所含的內容及希望表達的是什麼！

家長父母對小孩子練琴應注意的事項：

(1)認真熱心參與小孩子的練習及演出，培養小孩子對音樂的興趣，使小孩子感覺練琴是很有意義的事。

(2)提供小孩子最好的樂器包括琴弓、琴盒、琴絃，使他愛惜他的樂器。

(3)準備安靜練琴的環境，充足的光線與新鮮空氣，培養每日固定練琴時間。

(4)不要情緒化的逼孩子用功，不要與其他學琴的孩子比較進度。

(5)如果發現孩子練琴時有問題，不要隨意改正，最好請教他的老師，維護孩子的自尊與信心。

(6)不應把參加比賽當作唯一鼓勵孩子用功的辦法，音樂是一種藝術而不是運動。

(7)鼓勵孩子參加合奏，及正常的演出，使他得到音樂上的滿足。

癡想與禪悟

記得小時候，夏夜在庭院中納涼，躺在竹籐躺椅上，仰望滿佈繁星的黑夜天空，兄弟姊妹大家在找那些認識熟習的恆星。最容易找的便是北斗七星，哥哥順口念出一套類似童謠的繞口令：「天上七個北斗星，一個星、兩個星、三個星、四個星、五個星、六個星、七個星，一口氣說不完，割你耳朵當點心。」於是大家跟着學說，越說越快，越說聲音越大，弄到後來亂成一團，引得哄堂大笑而結束，沉寂下來以後每個人都自然的不吭氣癡視天空，等着發現流星。說也奇怪，總是會被我們看到多次，由東向西、由南向北各種不同方向，在漆黑的夜空中滑過，亮光拖得很長，有的也只有一瞬間即逝，異常美麗，也使人感到無限的神秘。在那個時候，中國還沒有傳進西洋習俗，看到流星就求個願（Make a Wish），但是我已默默冥想，地球也像天上的星星，我為什麼沒有生長在別個星球上呢？

美國加州中部沒有洛杉磯的煙霧（Smog），因此不必等到秋高氣爽，隨時可以看到晴朗

的夜空，也許地位或時令不同，星星似乎沒有小時候在北平看得那麼多，北斗七星位置也略有不同，好像在頭頂上。漫步在黑夜的街道，仰頭欣賞無際的天空，對天文的知識也許比小時候稍多，但是我爲什麼會生長在地球上的疑問依然存在。

所謂「大疑則大悟，小疑則小悟，不疑則不悟。」當然，悟的層次有若干等級，且每個人悟的境界皆不同。我羨慕那些「不疑則不悟」的人，他們可能生活得很暢心愉快，但也可能隨時是掙扎與痛苦煩惱？大凡能把衣食住行、柴米油鹽、職位名利、嗜好等等暫時拋開的人，或多或少會想到本身存在的問題。

在已習慣了的傳統智理與邏輯二元論思考方式下，很難再容納另外的想法。那些像是玄之又玄的禪機，似乎總是排斥人類在它的門外，想是我的「慧根」不行，沒有高師指引，單憑靜坐空想，「不立文字，教外別傳」根本門都摸不到。倘若有幸逢到大師，卻是位當頭棒喝的高僧（德山棒、臨濟喝），那將更是一頭霧水。

文字語言仍然是人類溝通的媒介，由文字推理是難達到「悟」，公案的解說越看越糊塗，完全不借文字連大略的方向都無法辨認。所謂得「道」者或是頓「悟」者，並非克服了一道又一道的難關，最後達到什麼「悟」境；我們知道「悟」境不是西天極樂世界，也不是天堂。很多人的體驗都是心靈中一瞬間的開悟，悟後不像一個數學難題解決了，悟後什麼都不是

沒有只是「心安」而已。

有名的日本俳句詩人芭蕉，那首最富啟示禪意的詩：

古池

青蛙跳進

撲通一聲！

這三行對宇宙奧秘闡釋的詞句，也看每個人如何去體會，怎麼去瞭解了。

人類有許多痛苦與障礙，除去生、老、病、死以外，與生俱來或隨人類智慧而發展成天性的：愛、恨、擁有、競爭、侵略、嫉忌、成功、失敗、榮譽、羞愧等等等等，下意識或有理性的支配着我們整個生活。人們不自覺的執着在這些上面，像是快樂又是痛苦，整個生命的最終目的都凝聚在這些上面，放眼身外的「時」、「空」，我們心胸是多麼的狹小。

最不幸的是人類把自己當成萬物之靈，他以為他擁有了世界。人與本身以外的自然界甚至宇宙，都是站在對立的立場。自大狂的人類把世界萬物都以自己的尺度去瞭解去衡量。甚至將信仰的「神」，都塑造成人的模樣。在宇宙中人類等於零，就在我們生存的地球上，人類也是微乎其微。探險家費了九牛二虎之力，犧牲了不少性命才爬到喜馬拉雅山埃弗勒斯峰（Mount Everest）──現在中文叫「珠穆朗瑪峰」，但是，若由外太空看地球，是光滑的

圓球，照比例上算，地球凸凹的表面尚不及橘皮的不平的情形。若把人比作一粒粉末，恐怕還是太大了，爬不到山頂就因空氣稀薄而喪生。我們的微小與電視上看到人眼睫毛上爬動的微生物沒有不同，我們隨便揉揉眼睛千萬的微生物便死於非命；我們洗一次頭髮，對頭髮及頭皮上的微生物便是一次大洪水的浩劫。人類並沒有占據地球，人類的歷史也太短。七千萬年前恐龍在地球上活了近一億年，而人類由三百萬年前非洲類人猿（Hominids）開始到一百六十萬年前肯亞直立的原始人（Homo Erectus），以至十五萬年前的智慧的人（Homo Sapiens），迄至今日完全開化不過幾萬年的歷史；有智慧的人卻沒有智慧的天性，執着、貪婪、自相殘殺、破壞生活的環境，除去愛滋（Aids）病以外，還可能產生人類無法克服的病毒，因此人類在地球上還有沒有五十萬年的壽命，頗成問題。但是地球上其他生物還會繼續活下去。

我們似乎被人類在科技上的成就沖昏了頭。誤以為人類是無所不能，看到諾貝爾獎得主名物理學家楊振寧在接受美國公共電視臺訪問時，談到原子物理原子核時表示「非常美麗，非常詩意。」這是對大自然秩序奧妙的讚嘆，他以為不必要也不應再探討中子或更小的單位，因為那是進入到宗教與哲學的領域。多麼智慧的詮釋，使我想到雷普斯（Paul Reps）在〈禪肉禪骨〉緒言中所說「我們敢於打開自己生命根源之門嗎？骨肉何用？」

不計其數天上的星斗，有的閃閃發光，它們都在那裏嗎？不一定，天文學家告訴我們，有不少星星實際已經消失，我們所看到的僅是它們留下的光，這條光以每秒十八萬六千二百多英里的速度，逐漸的向地球方向縮短中。那些亮光不是向地球方向射出的，又飛到什麼地方，仍在無限太空中運行嗎？真不可思議。天體物理學家約翰・惠勒（John Wheeler）說「無觀察者即無宇宙存在」，這裏說明了有限人類主觀的精神與客觀無限時空的關係。世界上其他生物如何感覺地球與宇宙，我們無從瞭解，即或同是人類，我們也無從明白他人是如何想法與感受，但一切生物或非生物都在大自然中存在着，也不存在着（因彼此不觀察即不存在）。人的生成是由於細胞分裂，細胞分裂是細胞製造另一個自己一樣的現象。這種分裂變化與宇宙分裂完全一樣，原因是形成宇宙的元素也是構成生命的重要元素，控制細胞化學反應的蛋白質及遺傳指標DNA是構成一切生命的基本物質，因此，這兩種分子是地球上所有動植物的共通點，所以人類和樹木是由同一種物質所組成的；我們與草木並無不同，在宇宙大連鎖中，萬物都有其適當的地位，人類僅是參與這奇妙事業許多形式之一而已。

我們對無限的時空感到失落，其實「無限是在每一刹那的有限之中」，一位禪師如此強調。

放棄那難以捨掉的貪婪行為，個人與社會都會變得太平了。

我喜歡看中國的山水畫，山澗小橋上的扶杖老翁，或是松下彈琴弈棋的隱者，人物都畫得特別小，無意間暗示了人只是大自然的一部分。老子說「道法自然」，天地間一切都有他一定的軌道，人若背道而馳必自取滅亡。

散步在晨間沒有行人車輛的街道，呼吸着加州如同春天溫和清新的空氣，心中沒有雜念，毫無牽掛，偶然發現人行道上水泥裂縫中，鑽出兩片嫩綠的小草，向着朝陽似乎顯露出感謝的微笑，突然間覺得自己就是那棵小草，我也笑了。

佛牙與觀音顯靈

年初某晚，一位篤信佛教的朋友，邀約幾位同好往周姓居士家，觀賞中國大陸佛教聖地旅遊團的錄影帶。隨團負責拍攝的人，具有相當職業水準，不論陰晴風雨，都能將所到之處景物及活動細節，一一清晰的記錄下來。六個多小時的帶子，我們僅擇要看了一個小時。其中包括普陀山、峨眉山、四川樂山大佛、天台山、隋代古刹房山雲居寺、石經館及刻石經的雷音洞、北京西郊八大處的佛牙塔。

古代流傳下來的東西，不論宗教、藝術、文物，時間久遠，總不免令人聯想到考古、眞僞問題。因此佛牙塔是我們最感興趣的。相傳方顯法師自玉田帶回一顆佛牙，獻給隋文帝，歷代如何傳遞保存就不得而知。此外一九八二年兩位年輕人，根據文獻，在雷音洞內發現釋迦牟尼的三顆舍利子中的兩顆。還有釋迦牟尼佛骨指一節，現在何處不詳。因唐憲宗元和十三年，韓愈上疏力諫欲阻皇室公開迎接鳳翔法門寺佛骨指，令憲宗非常震怒，下令處死韓

愈，經羣臣力諫勸阻，憲宗才赦免了他，史有記載應屬可信。兩千多年前，世尊佛滅後，遺體火化，尚有如此多件齒、骨、舍利子流傳到中國，眞不可思議。據說，另一顆佛牙現存在錫蘭（卽現在斯里蘭卡）。想當時或因佛教在印度，被其他宗教排斥日漸衰落，信徒爲保存佛教之延續，故將佛骨、佛牙帶到外國，是不無可能的推斷。

北京西山佛牙塔，算不上佛教勝地，主要是該塔不隨意開放給一般大眾。塔由背後密鎖鐵門，緣梯爬到塔頂。頂間相當寬敞，設有祭臺，臺上中央一座純金金塔，是用四百多斤黃金鑄成。金塔上鑲着無數珍珠寶石，價值連城。祭臺金塔四週，陳設多爲歷代宮中祭品及燭臺香爐等物，琳瑯滿目。金塔中段上端隆出部分，有一開口，可由此窺見塔中之蓮花座型金碗，碗中卽安放佛牙。塔在齊腰的祭臺上，蓮花座碗位置更高，實無法看清碗中物。開洞處爲了安全，又裝有玻璃防護。想到方便三十多位前往參觀的佛門弟子觀看，陪同的明哲法師，特別用手電筒，向金塔開口處照射。就在此時，蓮花碗的右邊，有狀似白霧光出現，漸漸凝聚成一隱隱的過海觀音像。參觀者都不自覺的頂禮跪拜。觀音像慢慢移向左，又回到右邊，據說持續有二十分鐘之久。且肉眼所見，比錄影機拍下的要清楚得多，至於手電筒不繼續照亮，是否仍有此現象，人未在場，沒有測驗，也就無法判斷了。

事後大家對此觀音在佛牙座內顯靈事，多所辯論。持異議者認爲，觀音像之出現，是因

爲手電筒照在玻璃上，反映了塔內四週牆壁的菩薩及佛像。又有論者認爲，金塔內外純金裝

潢，稜角又多，極易產生不規則的各種反光，而巧成人形，近似過海觀音。筆者認爲，在此

大家要討論的，不應是物理光學的求證，也不是心理學、幻覺的可能現象。過分對顯像重

視、渲染與追究均屬不當。歷史上不論中、外談到神、菩薩顯靈的事，記載得不算少，連一

向不相信神怪的　國父中山先生，到普陀山，眼見諸聖下山迎近，但同行人均無所睹，此又

作何解？凡此類特殊現象，往往是佛教稱之爲第八識或藏識（梵語阿賴耶），非平常肉身視

覺神經作用可比。且因人而異，又絕非人人可遇到的現象。一般常說「觀音百像」，其實觀

音無定形。多半人已看習慣合掌女觀音像或踩蓮葉、過海觀音像。信佛的人，若見不到心目

中的觀音，就得不到安慰。這也是無可厚非的事。倘若有信心，有深刻的信仰，不論在何

處，任何事物都是觀音。譬如一人不幸落水，正在掙扎，緊急關頭，突然漂來一大塊浮木，

溺者因此得以脫生，這塊木頭就是觀音菩薩，信基督的就是耶穌，信回教的就是真主阿拉。

一九一七年五月在葡萄牙，三個農家牧羊童，同時看到童貞瑪利亞顯靈，同年八月、十

月相繼又在同一處，再看到聖母瑪利亞顯像，她並囑告他們轉達，要在那地方建立一座教

堂，供人們朝拜。教堂蓋了起來，朝拜的人越來越多，到一九三〇年羅馬教廷頒佈「顯聖」

認可，那個地方就成爲「聖地」，每年由全球各地前往的人，不知有千百萬。那就是世界聞

名的法蒂瑪（Fátima）。人聚集多了，宗教的意義，商業的利益，甚至政治的作用都產生了。更有甚者，那裏的泉水喝了，可以醫治絕症。如瞎子復明，癱瘓起而行走。這些事似乎是迷信，不可能。但事實證明，人的心理作用及潛意識，往往會產生不可思議的奇蹟。

一些現象非現代科學及醫學已有的知識所能解釋的。數年前一位美國癌症病者，醫生檢查後，據實告訴他，最多他只有三個月到六個月的生命，勸他一切想開，好好利用這幾個月的時間，去做他想做的事，享受一下人生。此位病人想想反正要死了，索性將房產賣掉，到全世界週遊旅行去了。誰知幾個月下來，身體痛苦全無，體內癌細胞也不見了，聽說他又活了十年。

世間信仰雖有不同，但解救人類的痛苦目的則一。人類的痛苦多是人自己造成的。古語說：「禍福無門，唯人自召」，由於人之不智，將我們現住的世界變成「娑婆國土，五濁惡世」，其實人的天性原本是善良的，孔子說人性善如水下流，孟子說惻隱之心人皆有之，這與佛教所說的「慈悲」很接近，釋迦牟尼悟道後說「奇哉，眾生皆有佛性」也是同一個意思。但不幸，人把貪、瞋、痴、慢、疑誤作智慧與應有的個性，以致於失去「本來面目」。英國作家馬格瑞吉（Malcolm Muggeridge）說：「我從來沒有遇到一位富有的人是快樂的，但是我也很少遇到一個貧窮的人不想變成一個富有的人。」人性的弱點與不智由此可見。

大多數的人活在世上過着地獄的日子，野心家如史達林、希特勒、毛澤東，更是地獄中的魔王。可是也有不少人活在世間，卻做着淨土天國的事。如史懷哲博士在非洲加彭行醫，修女德莉沙在印度解救貧苦病患者，證嚴法師在花蓮辦的慈濟事業，都是活菩薩做的事情。

人們來到世間，一言一行，都應是有助於將「五濁惡世」改變成「極樂國土」。不少人以爲宗教信仰，是日常生活之外，一種較高層次的認識與精神寄託，實際一切事物在心，所謂「心物不二，一體圓融」，連西方淨土也在心，即在世間。《六祖壇經》上說：「佛向性中作，莫向身外求，自性迷即是眾生，自性覺即是佛。」有些佛教信徒，專心吃齋，念佛修持，目的只是爲了自身死後可以超生，到西方極樂世界，去享清福。大家不做好事，不種善因，妄求善果，豈能無功享受升天之樂。等而次之的人，想修練成超人，具有「神通」或「特異功能」，以便炫耀人前。此類心態都不是正途，殊不知佛法是教人入世，做一個不自私、最普通的人。活在世間不論行、住、坐、臥，到處都可以作修行的好事，不必特意到處鑽尋，遁世求正果。人有各種類型，求道也有八萬四千種法門，但不論那一法門，都離不開入世捨己爲人的基本精神。

六祖惠能大師把話說得最清楚：「佛法在世間，不離世間覺，離世覓菩提，恰如求兔角。」

因此當你幫助一個人解脫困境或疾病，而他因重獲自由或健康，臉上浮現出笑容時，你就看見了菩薩像。何必要等觀音菩薩顯靈奇蹟的發生。

洋取燈兒及其他

多天到了，清掃壁爐，準備燒幾塊大木頭，等那一堆熊熊烈火，衝向煙囪的紅焰，溫暖起客廳。晚餐後大家圍爐漫談，天南地北，何其樂融融。舊報紙細柴火都擺好了，向在廚房做飯的太太喊叫：「琳達把洋火給我拿來！」停了半天沒有反應。我才發現自己說的不是現代國語，故意調弄她說：「把取燈兒拿來嗎！」小時候的話突然都湧上腦海，她終於出了聲：「你到底要什麼呀！」我再說：「Match」她恍然大悟的說：「啊マッチ呀！」她是旅日華僑，懂得日本外來語「火柴」叫「罵・氣」。

說起「洋火」，其實歷史並不很久，歐美廣泛使用也不過是第一次世界大戰前不遠的事，傳到中國已經是清末民初了。在中國全國普遍起來，至少也拖到二、三十年的光景。當時是黃磷火柴，一摩擦就會發火，後來才發明了安全火柴。火柴是外國來的東西，凡是外來的東西都加上一個「洋」字，所以叫「洋火」。但民間叫「取燈兒」，也有省分叫「自來

火」，各地不同。「取燈兒」的來由，應是自油燈上取火。「取燈兒」前面也要加一個「洋」字。小時候常常聽到，胡同裏有人吆喝：「換洋取燈兒嗳！」家中如有舊報紙、破銅爛鐵都可以拿出來跟他換「洋取燈兒」。洋火或洋取燈兒都算是城裏時髦的東西，對鄉下人來講，還是嫌貴的日用品。在北平我就遇到過由鄉下來的傭人用打火石取火，抽旱菸袋。也有老一輩的人乘晴天有太陽時，用聚光放大鏡，點燃紙捻兒，再抽菸的。說起打火石，是一塊硬得像花崗岩的石塊，用一窄長條的鐵片在石頭上斜着敲打，就會發出火花，握石頭的左手大拇指下壓着一小撮火引子，像是乾了的艾葉子，火石打出的火星碰到火引子就會發火，然後再點着紙捻子，燒稻草引燃柴火燒飯。想想從前人，吃一頓飯多不簡單。

由紙捻子想到「紙煤」，不知是否應該寫「紙媒」。母親抽了三十年水煙袋，每天要用好幾根紙煤。紙煤是用一種黃草紙搓捲成條用來點煙。小時候覺得好玩，常常幫着媽媽搓紙煤。黃草紙裁成一寸半寬的長條，然後用一根細得像打毛線的竹針，由一頭起推捲紙條而成一根細細的紙棒，一頭用竹針塞緊以免鬆開，捲成一條條一尺多長的紙煤就放到屋角牆上一個有刻花的錫筒內，隨時可以取用。吹紙煤也是很有意思的功夫。點燃的紙煤，只能讓它冒煙，不能起火苗；要用時，把它對準嘴巴，每次吹火要用恰到好處的氣力，並且立即將舌頭抵着內唇，一兩次必定會燃燒起火。過年放炮竹的時候，找不到香，常常就用紙煤代替。想

想洋取燈兒的命運也不會太久了，因為現代大半用火的人都使用汽油打火機，煤氣爐有自動的打火器。抽煙的人少了也是原因之一。連那些演變成商業廣告贈送客人摺疊的紙火柴也日漸稀少了。

父親小客廳裏，有一套煙具，全是有龍花的瓷器燒成的，其中有大香煙盒，也有小煙盒，整包香煙就套在裏面，還有一個小巧玲瓏的套洋火盒的，四邊都是透空的，可以拿着這個小瓷器，就可取出洋火劃着火柴。

由洋火瓷盒想到日常用的盤碗，中國雖然是瓷器發明國家，可是一般人把瓷器看作貴重物品；老媽子（傭人）如果常打碎東西，很可能會被辭退，叫她捲舖蓋走路。臺灣流行說「炒魷魚」，實在是由捲舖蓋演變而來。早年出外做事，都要帶自己被褥，也就是所謂「舖蓋捲兒」。

瓷器盤碗茶杯打破了，不能隨便丟掉，要找「鋸碗兒」的來修補。北方一句俏皮話兒（歇後語）：「鋸碗戴眼鏡，找碴兒」。不少人會說這句歇後語，但真正看到過鋸碗兒的，恐怕都是要六十歲以上的人了。砸碎的瓷器，要小心把碎片（碴兒）都撿好。幹鋸碗兒的工具很簡單，一個扁擔挑子，一頭兒是個籮筐，另一頭兒是小板凳。在人家的廊簷兒下，或樹蔭兒下就可以開始工作了。他用一段小竹子或硬木棒，大約兩寸長，一頭插緊一根小鑽頭；

這樣帶鑽頭的小木棒有好幾根，因為鑽頭大小不一樣，可以打大小不同的洞；然後用一根比拉胡琴用的弓子還長的弓子，但弓子上不是馬尾而是拴緊的一根繩子，把繩子在小竹棍子上繞幾圈，用一個比小酒杯還小的碗兒扣頂在竹棍沒有鑽頭的一端，用弓子前後拉動，鑽頭就會在瓷器要打洞的地方飛轉。鋸碗兒的在沒有拉動鑽頭以前，一定把鑽頭放在嘴裏含一含再鑽，因此鑽出的小洞旁都會有一堆黑黑他的吐沫。碎片上的洞及大塊主體上的洞打好了，就用鉤釘（像騎馬釘一樣），加少許膩子，用小錘子輕輕敲打下去，湊合起來的裂縫有時也抹上一點膩子。碎裂的盤碗如果是一大塊，往往要做五、六個鉤釘，看起來像開手術後的縫線。瓷器破了可以補，金屬鐵鍋鋁鍋水缸破了裂了，如不是太大的洞，也可以補，補缸，補鍋又是另一種行業。修補鐵鍋，有時補鍋的還帶一個小風箱及炭爐來燒補。總之，一切都是送到家門，與現代的「服務到家」頗為相似。過去婦女仍沿習傳統不能隨便拋頭露面，大門不出，二門不邁。因此，許多服務、娛樂也只好送上家門，以爭取家庭婦女主顧。

留聲機、唱機，在北平叫「話匣子」。早年留聲機由愛迪生圓筒罐子式的改變成一張平的唱片，似乎是一大進步，歐美家家都有手搖唱機，在中國尤其鄉下，仍是很稀奇的玩意兒。小時候在北平還是有緣遇上了。「唱話匣子的」，這也是一種行業；業者背着一架四個鞋盒大小的手搖唱機，附帶一支為揚聲的大喇叭筒。沿着胡同他用兒童玩具似的小喇叭吹

叫，一羣野孩子聽到喇叭聲就跟着他跑並叫「唱話匣子的，唱話匣子的」，我們在家裏院子中聽到，就央求媽媽叫「唱話匣子的」進來唱給我們聽，媽媽同意後就吩咐聽差的（男傭人）出去叫唱話匣子的進來。誰知大門一開，一羣野孩子跟着唱話匣子的也進來了。他們是想聽蹭戲（蹭戲就是不花錢聽戲）。野孩子其實就是家裏管得不嚴，常常在街上遊玩的孩子；我們到外面玩久了不回家，媽媽也罵我們是野孩子。

話匣子放在架子上，大喇叭也套上了，開始由袋子裏選唱片，厚厚的一張一張，有的只有一面有紋路另一面是光光的，還有一張是由中心開始唱到外面來。

他放了一張梅蘭芳的，開頭有這麼一段引子：「百代公司特請梅蘭芳老闆唱黛玉葬花

啊！」百代公司他念「伯代公司」。公司在上海，想是上海人說的國語。由鑽石頭唱針在粗糙的唱片溝磨出來的沙沙聲，幾乎跟人說話的聲音一樣大小，我們專注的聽那壓扁了似的說唱聲，另外的雜音好像全都聽不到了。不知誰說了一句「人就躲在喇叭裏面唱」，眞有小孩就扒着喇叭口往裏看，有沒有藏着小人兒？唱話匣子的聽着唱片聲音低慢下來，趕緊搖轉把手，上足唱機的弦（或叫發條），一張唱片放下來，他要搖兩三次弦。最後一張唱片放的是「洋人大笑」，也是百代公司出品，這張莫名其妙的唱片，竟然在中國很暢行，是哪一國的洋鬼子不得而知，爲什麼笑也不知道，吱哩咕嚕說的什麼洋話也聽不懂；記得前頭有一段音

樂引子是：4/4 3 5 1 1 3 5 1 1 | 7 2 6 — | 2 4 7 7 | 2 4 7 7 | 6 1 5 —

……一陣吵雜聲跟着就大笑了起來。聽的人也不知所以隨着笑個不停。現在想想百代公司也有點差勁，爲什麼像逗儍子一樣，拿中國人尋開心？

另一種送上門的玩意兒，就是「耍猴兒吏子」，恐怕只有北平如此稱呼，其實就是木偶戲，臺灣的布袋戲。耍猴吏子賣藝人也是挑一個扁擔，一頭是小戲臺，像一個有屋頂的房子，另一邊就是各種道具人物。在街上有人給湊夠錢，他就在街角或樹蔭下，搭起小戲臺演起來。叫到家裏演價錢商安就可以演。他的木偶有各種材料做的，挨打的角色頭都是用木頭做的，因爲另一個角色用小棍敲他的頭，可以有響聲，使人聽了看得特別起勁兒。戲臺用木架架起以後，下面用藍布圍起來，人就躲在布幔裏操作；一個人可眞夠忙的，他要打鑼鼓點，口中含着不同的竹哨子，可以發出不同粗細的說話唱戲聲，兩手要舉高操作木偶的動作。木偶有的是一根棍子穿到身子中心，也有的像手套一樣，手穿到裏面可以使手臂及頭有些動作。另外木偶有些小關節，嘴巴眼睛能動，同時登場的有時四、五個角色，當然兩隻手只能讓兩個人動，其他的就掛在戲臺口當配角，等到他該動的時候，才被拿起來打或跳。小孩子看得眞樂，他們最喜歡的還是《西遊記》裏面的故事，孫悟空、豬八戒、打蜘蛛精、大戰火焰山鐵扇公主。也有淘氣的小孩跑到戲臺後面，由藍布幔開口的縫向裏偷看，耍猴吏

子的人，會非常生氣，破口大罵，十多分鐘一場戲就演完了，拆下戲臺，收了攤子，挑着扁擔又到另一個地方，找演出的機會。

「跑旱船的」，是較少出現的賣藝人。在記憶中小時候只看過一次，在家中院子裏表演。據說完整全套的要四、五個人表演，很是熱鬧。這種民俗藝術始自何時，不詳，想來至少是清朝甚至明朝，主角是坐在船裏的那一位，有女孩子裝成，大半都是男的化粧成女的，滿臉塗白粉，兩塊紅臙脂濃濃的畫在臉巴子上（巴讀ㄅㄚ），禿頭上綁一塊花布，就代替女孩子的頭髮。眞女孩子表演時，她頭梳兩個髻，男的化粧女的比較逗樂，因爲那大個子，突出的雙顴骨，硬梆梆的動作，沒有一點像女的。旱船是一個竹架搭成的船，有船篷，船邊是布簾子圍着差不多碰到地，小船用繩子捆在腰上，大的船就用兩手提抓住跑。一個帶白鬍子的划船老頭，手中拿一個槳，另一個打扮成像船中小姐的女佣或丫環，再有就是穿長袍的書生。鑼鼓一敲，旱船就跑起來，院子不大，好幾個人就在那裏窮跑猛轉，故事演的什麼我也看不懂，大多是採自平劇中的段落編成的，不外是書生追小姐，被丫環或船夫打走，但他錢而不捨的追，許多可笑的動作。小孩子更是只能看熱鬧，聽吵鬧，那些人跑在小院子中活像籠子裏的動物。最引孩子們注意的倒是坐在船裏那位小姐，怎麼一雙大腿露出在船底下面，直在跑路？這許多口子江湖賣藝的人，賞錢自然比別種表演要多得多。

能到家裏表演的還有「耍狗熊的」，「耍猴兒的」；耍狗熊的往往就是一條黑狗熊，表演一些後腳站起來的動作，戴頂帽子、面具，或推小車，跟馬戲班子裏都類似，只是訓練不夠精，往往有失誤。耍猴兒的總帶一雙小狗，猴兒會騎在狗背上，另外猴爬竹竿子，翻跟頭（筋斗），花樣兒也是馬戲班子那一套。

不到人家裏，偶爾在街上看到的，就是「拉洋片的」，一個有三個稜角的大木箱子，三個比茶杯口略小的洞，是往裏看的鏡頭（放大鏡），摺疊的三張小凳子，給小孩圍坐，拉洋片的一邊打鑼，一邊口中念唱說明鏡子裏畫面是什麼東西，不到十張一套，一會兒就完了。拉洋片後來只有在廟會裏才看得到。廟會裏東西很多，要付一大枚（相當今日美金一角）。我小時候總愛隨母親去逛廟會，看表演藝人也都聚集在那裏，每逢廟會總是擠得人山人海。北平四個廟會定期開放，像美國的跳蚤市場，排的次序是：「逢三、土地廟，五、六白塔寺，七、八護國寺，十九、二十隆福寺。」

變戲法兒，賣大力丸摔跤的，吃的東西更是多。另外雍和宮喇嘛打鬼也是每年很熱鬧的集會。

這些廟寺大都是喇嘛教的。

曾幾何時以上所述都不知怎麼一件一件銷聲匿跡，不見踪影了。時代的進步，對老舊不合時宜的，毫不留情的予以淘汰，新替代上來的，也許有更多的刺激，更多的變化，更多的便利。但是曾經走過那些年代的人，每每想起仍不免隱隱昇起懷舊的情懷。帶着三塊瓦的皮

帽子，穿着一身破棉褲破棉襖的老頭兒，在冬天寒風中吆喊着「換洋取燈兒噯！」的聲音在記憶中卻永難磨滅掉！

後記：北平有不少習慣的土音，除去一些字後面加「兒」以外，兩個字的第二字常常讀輕音，輕音念出來四聲就變了，譬如「柴火」，火字讀ㄏㄨㄛ四聲；「吆喊」喊字讀ㄏㄢ，聽起來像「憾」，甚至像「喚」字；另外「鋸碗兒」的鋸念ㄐㄩ第一聲，沒有一定的原則規定，所謂「京片子」的腔調就由這些音上分辨出來。

語言的消失與新生

不少過去常用的話，今日已不再講，甚至有些連懂都有困難。時間不必太長，三、五十年已有莫大的變化。除非是與世隔絕的荒島，世界上沒有任何一國的語言是自古流傳下來一成不變。語言不但隨時間不停的在變，人為的因素如戰爭、通婚、移民、商業文化交流、地理環境的影響，如兩國相鄰，都造成語言的變化。正像世界人種一樣，也是極其複雜的。二次世界大戰期間，德國希特勒提倡純日耳曼種族的論調，是最荒謬無知的。筆者並非語言專家，前輩梁實秋、趙元任兩位大師都有專作問世，本人僅是興趣所至，胡扯幾句提供大家消遣而已。

我們常常笑日本人用那麼多「外來語」，好像用太多外國字就會壓低自己的文化，泯沒本國應有的個性，孰不知中國使用的外國語絕不比日本少。中國文字在隋唐，甚至更早就已傳到日本。明治維新接受外面文化，把中國文字消化再造，又經中國赴日留學生帶回中國，

一些日常用的話，不去追究我們都以爲是中國自己的字，實際都是日本字。隨便舉一些例子：動物、植物、生物、化學、物理、體育、體操、銀行、警察、派出所、電燈、電話、電報、戶籍、交通、便當、鐵炮、鐵道、航空等等太多了。記得五十年前中國管電話叫「德力風」（Telephone），交響曲叫「生風里」（Symphony），協奏曲叫「康澈脫」（Concerto），奏鳴曲叫「朔拿大」（Sonata），到後來才改用現在的日本漢字稱呼。

廣東是中國接觸外洋最早的海口，外來語也特別多，用廣東話讀才對，商店叫作「士多」（Store），計程車叫「的士」（Taxi），公寓叫「柏文」（Appartment），保險叫「因索」（Insurance）。二次大戰後，大陸出了一本爲小孩看的連環圖畫，描寫德國祕密警察特務，書名「蓋世太保」，此字來自德文（Gestapo），眞是音、意俱佳。

佛教自西漢傳入中國，佛教經典與印度文化也隨之介紹到中國來，使中國文化語言有了很大的衝擊。佛經裏大部分是梵文譯音過來，使用久了譯音也產生了視覺聽覺的意義。一般人肯定認爲是中國字的：「佛」、「禪」、「菩薩」（菩提薩埵簡稱）、「刼」、「偈」，都是譯音。

譯音到中文，也因各種理由表現在漢字上也大不相同，有人堅持譯出來與原音接近，另

外主張譯出要合中國味道，再有就音、意兼顧，這就比較難了。臺灣跟大陸是政治原因，對於外國人名常常故意用不同字，以表示各自特色如尼克森、尼克松，雷根、里根，同名的雷根總統的經濟顧問，臺灣叫「瑞根」，大陸如何稱呼就記不得了。由這個想到美國同英國也是故意彆扭。美國本來是英國殖民地獨立起來。真可以說是同文同種，但他們的語言，不到一二百年就有了極大的變化，不同用字，造句，新字發音都與英國有別。本來那一國語言前面說過，從來沒有「純種」的可能性，就說英文字源，百分之十四希臘文，百分之二十五來自盎格魯撒克遜，百分之十六拉丁文，百分之三十五是來自法文，百分之十其他各國；美國更吸收了許多西班牙及印地安字，甚至中國字如「炒雜碎」（Chopsuey）。現在，隨便列舉十個例子看看最常用的字美國與英國相差有多大：行李：（美）Baggage（英）Luggage；罐頭（美）Can（英）Tin（上海話說罐頭作「聽頭」就是受英國話影響）；街的轉彎處（美）Corner（英）Turning，電梯（美）Elevator（英）Lift，秋天（美）Fall（英）Autumn，汽油（美）Gasoline（英）Petrol，寄一封信（美）Mail a letter（英）Post a letter，第二層樓（美）Second floor（英）First floor，地下車（美）Subway（英）Underground，廁所（美）Toilet or Rest Room（英）Lavatory。

法國很講究語文，文法結構精密，二次大戰前任何國際條文都必須配有法文譯本。法國

語言權威研究中心（L' Academie Francaise），每年都要把法文增加一些新字進去，同時也修定一些新的讀音法（Diction），足證不管那一國文字語言都是在變，舊的消失新的生出。

隨着新事物的發生與發明，文字也就豐富起來，（AIDS）起先叫「愛死病」，後認為不雅改為「愛滋病」，（Laser）「雷射」，（Space Shuttle）「太空梭」，（Computer Game）電腦玩具簡稱「電玩」。臺灣鬧無住屋者向政府抗議，結果產生「無殼蝸牛」後來有「蝸牛族」，這個新名詞可能就此沿用下去。另外，光復以後也產生了不少新字，如形容什麼不好叫「好荣」，其來由應是自「面有菜色」所引出的。被開除叫「炒魷魚」，逃課叫「曉課」（大陸早年把人死了叫「翹辮子」），參加朋友聚會叫「派對」（Party），跳舞叫「砰拆」，情侶之間不必要的人叫「電燈泡」，講人小氣叫「小兒科」。

小時候在北平說的一些話，前年回去見到北京人幾乎沒有人會說，年輕的更不懂，反而覺得莫名其妙。舉幾條看看；去地攤買東西，所剩不多要全部買下，就說我要「包圍兒」，然後問「歸了包堆」算多少錢？「堆」字讀快了發「ㄗㄨㄟ」的音；北方把整理叫「歸着」，本應是「歸着包堆」全部一起的意思，說順嘴了變成「歸了包堆」。此外，角落叫「旮旯」，加上兒音就是「旮旯兒」，讀「ㄍㄚ ㄌㄚ」俗說「奇裏旮旯兒」。牆角或任何物品的角叫「奇角兒」，「奇」讀「ㄐㄧ」。北平管腳叫「丫子」，拔腿就跑俗說「撒丫子就跑」。車

輪叫「轂轆」，讀「ㄍㄨ ㄌㄨ」，車胎沒氣了叫「轂轆癟了」，由轆字想到由井中汲水上來的木製搖轉捲軸叫「轆轤」。過年吃烤乾了的脆棗叫「嘎嘎棗兒」，大概取咬碎後的聲音，我想北京不少土話是來自滿族語。其他還有不少一時想不起來，容後再述。

大陸共產以後新的字特別多，尤其他們要革過去的命，破四舊，盡其所能發明新字眼兒，以表示進步、前進。以前說的「水準」他們改成「水平」，日本話的「配給」改成「分配」，凡事不要只談理論要「落實」，我要向你「看齊」或「學習」，我「同意」你的意見，他們說「支持」，這與英文極相似（I Support your opinion）。掌握什麼事，改成「抓緊」，什麼事情「掛帥」。「毛主席」創作的詞字也不少，如「一片大好」、「陽謀」、「坦白交心」、「劃清界限」、「靠邊站」、「打、砸、搶」，大陸人民日報或其他雜誌提到某某首長昨日致詞或發表演說寫成「××領導也說了話」。海峽對岸臺灣仍然不免受到傳染、「落實」、「掛帥」似乎也開始在使用。究竟什麼字或詞會在歷史上稍稍停留片刻？捷克學生運動頭綁白布寫上中文也高喊：「要民主，不要坦克」。文字語言像水一樣的到處流動！

環境的實用與美化

時代進步都市人口稠密，大家對環境空間的重視，日甚一日。一般人往往只能注意到環境污染與空間有效利用，卻很少注意到形態、色彩的諧調與美化問題。這一點在擁擠的都市及公寓建築中最容易看到，當然有些環境與建築是基於經費的限制而無法使其盡如理想，但如果我們很冷靜客觀的去分析，大部分不合實用，浪費空間，也不美化及不和諧，仍然是缺乏思考及未深入研究的緣故。

談到實用美化及一些有關的問題，實質上彼此都互相關聯着，是一個整體問題，這裏面包括美術、造型、音樂與音響、色彩學、光學等等，也可以說是把實用的科學技術與思想的哲學美術溶合在一起。這種原理自古至今學者專家都一再強調，學術原理與思想最高極致，是合而為一的。但是今日科學方法，將工作分工分得太細，使得一個人只是全體機械的一部門。因此極易把人訓練成狹窄、缺乏思考與思想幻想的能力，是很危險也很可悲的事。讓我

們回到實際生活上的問題吧！舉一個普通的例子，一個相當寬廣天然的公園中因範圍太大，

為了使遊客免去迷失方向，指示路標是必要的，但是路標究竟要放在那裏，遊人才能容易看到，路標的字體多大，路標要什麼樣式，什麼材料，什麼顏色才不會破壞四週大自然的環境氣氛，這就包含了實用與美化。我們常常看到在崎嶇的山路風景優美地帶，正在欣賞大自然的雄偉與林木怪石的奇妙，可能突然呈現在你面前一道刺目的紅色、藍色的低欄干擋住去路，實用的目的是為了告知「私人住宅」、「前面危險」、「此路不通」等必要的標記，但是倘能注意到協調一下自然的美景豈不更好。不少的風景區欄干、矮牆、標記等似乎都有顏色不調和之憾。

週末登山時我常遇到一些頗令人不解又不便干涉的情形。到野外登山或遠足，主要目的是利用假日躲開一下都市的喧囂，把自己投入到大自然裏面。試想風吹樹葉、竹林的聲音有多美妙，潺潺小溪或是由高處落下的瀑布、蟲聲、鳥聲無處不是音樂，自然的聲音就是天籟之音。偏偏有些青少年，手提錄音無線電收音機，大聲播放出整整一週來充耳不散，街裏街外膩人的流行曲，多麼的殺風景，嚴格的說在那種大自然的環境下連古典音樂也是多餘的。

這雖然是每個人的自由，但我們多麼希望有更多的人能體會到什麼是與自然的和諧。那是一件令人不可原諒的事，中部某公園內，地方雖不大，但在市內確是市民最珍貴的休閒場所，

星期假日實在感到有點太擠了。倘若每位遊客都能靜靜的散步，也可能享受一個寧靜的下午，但是那刺耳的無線電廣播擴大器不知由那方高處、樹頂散佈到整個公園內，又是流行歌曲，加上電臺的商品廣告，強迫遊客去聽那粗劣的音響，這也可以說是我看到音響與環境最不協調的一個例子。

畫家劉墉由美國來信，提到有美國朋友問他如何在西洋建築與室內加入中國的氣氛與精神，使我想到剛好是我們要談的實用與美化的問題。西洋建築一般說來都着重實用便利，而中國則偏重美。只注意外型的美而忽略了實用是國內一般宮殿式的中國建築常犯的錯誤。我們爲什麼不能把我們的傳統移到清代以前呢？看到日本的京都，看到「秋決」電影，在那裏似乎可以找到我們傳統偉大中華民族的色彩風格，我們的風格與精神，是仁愛的、和平的、有哲理的，倘若循着那個方向去思考，在建築上並有西方的實用與中國精神的是不困難的事，當然和諧（Harmony）在各方面都要顧及到。我國旅美名建築師貝聿銘先生本週要揭幕他設計的九千四百萬美金的華府國家畫廊別館，如何在一塊不理想的土地上建造一個有創意的建築，這個奇特的三角型建築二等分梯型，與保守型式美術館要能妥協，庭中聳立十九度尖銳刀片似的建築，割掉了舊傳統與新思潮的鴻溝，在那樣一個建築物中陳列的美術品定然是要與建築協調的。週末將由港來臺建築設計家何弢先生，他有一篇精彩的演講，分析他設

計的藝術中心由何種構想而造成的，這又是一個實用與美的結合。英國皇家音樂院畢業的女

鋼琴家羅玉琪小姐將以音樂來示範何弢的建築。綜上所述可以明瞭各類藝術之不可分性與彼

此關聯的重要性。

「安迷失」的思想與生活

這是一羣似乎與時代脫了節的特殊信仰的人，其實他們並未「迷失」，他們「安」享他們的生活方式，他們堅持他們的傳統，並相信他們所作所爲是最正確的。

再洗禮教的一支

「安迷失」(Amish) 是十六世紀初「再洗禮教」(Anabaptist) 許多派系的一支。因爲他們不願接受新潮流的改進，堅守舊秩序 (old order)，所以在歐洲漸漸無立足之地，而隨着向新大陸移民熱潮，到美國尋找自由發展樂土。頭一批「安迷失」是於一七二七年十月二日自荷蘭鹿特丹 (Rotterdam) 乘「冒險號」(the Adventure) 抵達賓州費城。

「再洗禮教」在歐洲雖然遭遇天主教會、路德教會、改革教會諸多阻撓與打擊，但延續至今仍然存在的有荷蘭的梅諾派 (Mennonifes)、奧國的胡特瑞派 (Hutterifes) 以及瑞士

的布特倫派（Brethren）。「安迷失」又是瑞士布特倫派中的一小支流。一位叫安德亞可・安曼的於一六九七年成立了比其他再洗禮教派更固執於傳統，脫離外面世界影響的生活方式，此後這一派的信徒就沿用安曼（Ammann）的名字，而成為今日的「安迷失」。

新大陸是一片自由天地，沒有什麼信仰限制，「安迷失」由賓州漸漸擴展壯大起來，一八〇八年到了俄亥俄，一八三九年到印地安那，一八四六年到愛荷華。目前美國二十個州都有「安迷失」信仰的人分佈生活居住。北上加拿大的安大略省（Ontario）也有相當數量。

崇尚簡樸的生活

堅持聖經中所說的每一句話，把耶穌的倫理道德規範實行到日常生活中，「安迷失」不同意把信仰與國家政治混為一件事。在他們生活的環境中，人人遵守同一信仰、同一生活方式，在他們的社區中，使人感覺到這許多「安迷失」就是一個整體。在這團體中不像共產集權的公社制，也不像教會中的修道院。他們不與跟他們不同信仰的人衝突，他們也不宣傳或強制別人跟隨他們的信仰。如果他所住的環境不容納他們，他們就會搬遷到別的地方，絕不用武力爭取。因此他們與「再洗禮教」有相當大的不同點，堅持「舊秩序」是他們信仰與生活中很大的特色。

「安迷失」在歐洲就是極成功的農耕工作者。在瑞士、阿爾薩斯、德國都享有盛名。他們可以不用化學肥料，僅僅靠動物肥料，把一塊荒地變成極肥沃豐收的好田。世代相傳從不改變他們的職業及耕作方法，因為農夫簡樸的生活方式正適合他們的信仰。在非不得已時他們才去做其他類的工作，但也儘量做與農村生活有關的行業。他們以身體勞力換取最低的生活所需，已心滿意足，絕不奢求更多的報酬、更多的享受。因此他們認為太高的知識是不必要的，一般孩子只受教育到八年級（相當初中二年級）。「安迷失」拒絕使用電力，照明仍用煤油燈。也不用汽油機，耕耘用騾馬，交通運輸也只用馬牛。這一點極類似中國老莊的哲學，《莊子》〈天地篇〉敍述一位農夫掘井取水，一桶桶的提，有人問他何不用桔橰，可以比較省力而且效率大。農夫回答說，就是因為知道桔橰會省力，所以才不用它。因為有了機巧心，人就會變得像機器，機械會使人散漫、怠惰、貪心。「安迷失」的教育最終目的是培養謙卑的性格、簡樸的生活，皈依上帝旨意。恐懼被世俗習慣所污染，像自我驕傲、崇尚權勢地位、無宗教信仰、偏激暴力與戰爭。但「安迷失」並不強調宗教的宣傳，在他們的校園中常看到有：誠實、節儉、純潔、愛心、合作等的標語，寫在牆壁上，卻絕少有宗教意味的詞彙。他們的教師都是強調身教重於言教，生活教育重於知識教育。教學重點只在語言及數學。語言包括讀書、文法、拼字、寫作。數學只有加、減、乘、除、百分數、比率，以及度

量衡等的學習。

重視家庭和樂

「安迷失」的社區中，不論有多少人口，大家彼此關懷幫助，就像一個大家庭，一切井然有序。男主外，女主內。男女建立一個家庭，就是一個堅固不破的個體，絕少有離婚的事件。一般社會上清楚的分成五個階段：(1)兒童期、(2)入學期、(3)少年期、(4)成年期、(5)老年期。每個時期都會受到全體社區人不同的協助與關懷。兒童期是家庭及社區社會最關注的一段時期，因此兒童死亡率非常低。又因宗教信仰關係，人工避孕是在被禁止之列，普通家庭平均有五到七個孩子。

社會學專家認為「安迷失」在他們歐洲古老傳統的影響力逐漸消失以後，自然就會被現代社會吸收過去。但是這種預言與估計是錯誤的。「安迷失」儘管有百分之十到百分之十五的年輕人，嚮往外界花花世界而脫離「安迷失」社區生活，但重返及自然滋長，在過去二十五年中人口仍然增加了一倍。

在不被現代機械文明所污染的情況下，「安迷失」很謹慎的採用一些幫助的器械。他們寧可用人力的團結力量來解決一些耕耘、汲水、造屋等等的困難問題，也不向機器低頭，而

破壞了他們的純潔情操。機械所帶給現代社會與日俱增的急躁、浪費、無目標及暴力是「安迷失」所最厭惡的事。

「安迷失」享受他們認為的快樂，而非世俗所認為的快樂。他們深深了解一個家庭的需要、衣著、食物等等，都要靠家庭中每一個成員的辛勞工作換來的。而在辛勞工作中，相互幫忙中，體會到了生活的意義，並獲得眞正快樂。「安迷失」的團結不是依靠組織，他們有足够的自由去選擇他們所要的，但不是個人主義的，每個人都知道他從那裏來，現在應該如何做，將來要向何處去。

在一個和平沒有偷竊、搶劫、強姦、吸毒、同性戀、愛滋病的「安迷失」社區，不禁使人想到我們一切文明的進步有什麼意義？究竟現代文明是在進步還是在誤入歧途？

集書偶得

一九八六年準備遷居到金山灣區，裝箱啟程前夕，洛城美國友人知我喜讀書，帶了一綑約十冊，重重的洋裝書，做臨別紀念，供我消遣。搬到聖荷西住所安定下來後，約莫拖了半年時光，才抽空一本一本打開翻閱。那是一九六〇年至一九七〇年間，美國《生活雜誌》出版的一系列專題書刊的一部分。美國友人贈送的是「科學系列」的書，有聲光、細胞、能源、飛機、船舶和太空等。這些雖是專門性題材，但撰寫時都考慮到為一般知識階層大眾閱讀的水準。我在科學領域內的知識不太夠，所以閱讀起來稍感吃力。不過它的照片插圖實在精美，僅僅翻閱看看圖片，已夠我樂不釋手了。這些書雖是二、三十年前寫成的，但內容沒有時間性，每一專題都經仔細推敲，深入淺出，比百科全書詳盡，而更能引人入勝。美麗的圖畫也足以吸引任何年齡的人喜愛。這套科學書，足足讓我把玩了將近一年的時間，印象深刻。

一天，無意間，在溜逛舊書攤時，突然發現一樣封面的《生活雜誌》——「科學系列」的書，同時又看到另外「自然系列」的不少冊書。大小裝訂完全一樣。一眼就辨認得出是一套的。舊書標價只有一元美金一本。我一口氣將八冊全都買下。當時欣喜與奮之情，難以形容。回家以後才發現有兩本已有的重複了，好在價錢不貴，將來可以轉送給喜歡的人。從那次巧遇以後，就勾引起我收集《生活雜誌》專書全套的意念。每逢有「車庫賣物」（Garage Sale）或「後院賣物」（Back Yard Sale）都去走一走，「跳蚤市場」（Flea Market）更是常去碰碰運氣的地方。一年之內也讓我碰上幾次。三本五本不等收回家，找得相當辛苦，仔細想想，如此下去不知到那年那月才能湊齊。不如向原出版的《生活雜誌》公司去查詢究竟。我措詞誠懇的表明自己偏愛三十年前他們出版的書，現已有三十餘冊，極希望能夠湊齊整套。石沉大海沒有消息，忽然一個半月後得到回信，他們抱歉因時間太久，公司沒有留存任何庫存書籍，他們仍然建議我到買賣舊書的地方去碰碰運氣，並感謝我對他們出版物有如此高的興趣。最有人情味而對我幫忙很大的是，他附寄了一份打字機打的很清晰的各系列書名的明細表，這樣我就可以知道某一系列是否收集全了。書單計有「自然系列」二十四冊，「科學系列」二十五冊，「藝術系列」二十八冊，「人類的大時代系列」二十一冊。到目前為止，「科學系列」我只缺《氣象》一本就完整了，「自然系列」

尚缺八冊。

幾個月前在一家「好願望」（Good Will）舊貨店內發現五冊幾近全新的「藝術系列」的書，版面比其他系列大，裝訂封面都特別考究，書背處是燙金的字。包括米開朗基羅（Michelangelo）、哥雅（Goya）、塞尚（C'esanne）、杜勒（Durer）、提香（Titian）。

這些畫冊書中的繪畫插圖，是我看過印畫與原畫色彩最接近的一種。此外，它將畫家同時代的社會政治背景都用圖片介紹出來，同時代其他畫家相互影響的細節，一一詳解，眞是學習藝術及藝術史的人不可不讀的好書。我除了自己欣賞外，也借給學習繪畫的朋友去閱讀。剩下的其他二十三冊畫家，不知什麼時候才能有運氣碰到。但想到有那麼多好書等待我去發掘蒐集，那種期待的滋味，也是生活中的一種享受吧！

前不久又買到「自然系列」中的兩本書，一是《早期人類》，另一是《歐亞》（Eurisia）——講土地與野生動物。那些人類考古學家不屈不撓的精神，實在令人感動敬佩。翻閱之後想起了已有的《生態學》及《進化論》，再取出前後對照研讀，不由得使人沉思到無限久遠，甚至創造違反大自然而適合自己的生活環境。人的歷史不過一百多萬年，當時人類在地球上生物起源的太古時代。人類確有與其他生物不同之處，但這並不表示人類可以超越大自然，諸多生物種類中，數量是最少的。人類因腦力發達，適應環境能力強，由單一素食變爲雜

食，繁殖力強，使地球上可住人的地方都遍布了人。估計到了西元二〇〇〇年，全球人口將達七十億。因人的培植、畜養，與人有關的植物、動物也相對的增加起來，連依靠人寄生的鼠類也大大地繁殖。據統計，紐約市地下的老鼠與地面上的人口，數量相等就是一個例子。

細觀地球上的各種動、植物，都是與他們所生存的環境有極和諧相依的關係，一些動、植物繁殖的週期，也和自然界的作息時間表相呼應。唯獨人類好像樣樣都越出軌道，違反自然，是否因人類腦力發達而逐漸形成？人類繁殖的可能受孕週期是每個月一次，而非如貓熊、大象兩年一次。過盛的人口問題造成今日世界的諸多困擾，戰爭、環境污染、社會間題，都由人口問題而產生。不要以為地球很大，此處不留人，自有留人處。在可見的未來，地球將有人滿之患。等自然界來淘汰我們，不如我們自己隨時想到，如何與我們生存的環境和平相處。

姐姐的金婚

親愛的姐姐、哥哥、弟弟：

坐在橫跨美洲東西兩岸幾千英里回家的飛機上，回想這幾天所發生的事情，眞是百感交集。像是一場夢，那也是半世紀以來，我們大家所期盼大團圓的美夢。終於在姐姐金婚紀念的聚會上實現了。

這個經過幾年的策劃安排，大家排除萬難，由世界不同角落聚集在美國華府，眞是一件不簡單的事。其意義當然遠超過單單慶祝姐姐夫的金慶。以前父母健在的時候，年節或是父母重大壽慶，大家都有很自然的理由，飛到他們身邊團聚。這次是父母去世後，大陸動亂阻隔自由世界四十幾年，唯一的機會及理由使我們相會。每位兄弟姊妹過去五十年在巨變的時代中，所發生人生旅途上的變化，眞是細數不盡。悲歡離合，都有着一段感人的故事。

看到從未見過面的二代、三代小輩，在廳中奔跑玩耍吵鬧亂成一團，中國舊式大家庭的

親切溫暖，雖未在現實生活中有什麼具體的聯繫。但是就在那短暫的一兩天相聚的時間裡，

仍然給人無比的安慰與日後持久的懷念。

「我刻意安排把兩代能拉提琴的，都逼出來在金婚舞會前上臺表演「金婚式」合奏曲。看

那一排六位，有的白髮蒼蒼，有的青春活力十足，但大家都與高彩烈的猛力拉奏。這種感人

的場面，是何等令人興奮難忘。回想家庭中開始不用功讀書，而玩提琴的還是二哥始作俑

者。我接棒第二，五弟第三名，然後傳到下一代，南字輩中竟有用功拉琴到半職業化的程

度，最妙二哥小孩全都拉琴。不知道這種優良傳統是否能傳遞下去。

清晨舞會盡歡而散以後，各自回到旅社臥房。倒在床上久久不能成眠，想不到的近親、

遠親突然間在四、五十年音訊斷絕之後在此會晤，能不說是上天安排的機緣，也是一種巧

合。感謝姐姐夫給的機會。

第二天在姐姐家的家祭，也是出國多年來未曾作過的儀式。當父母遺像、香燭、供祭的

菜肴擺在桌上時，一種說不出的溫暖，親情的凝聚，令我激動得落淚。在給父母叩拜的一刹

那，我冥冥的似乎看到爸爸媽媽坐在那裡、似笑又愁的望着我們。當然我們無法向他們禀

告，我們每人也都差不多走完了「滿意」的一生。但是即將消逝在下一代，那些慎終追遠傳

統美德，我們尚能懷念父母養育之恩，大家在一起上供紀念，也是值得安慰的了。這也是我

每天給父母遺像前燒香，就是藉此與他們有一種精神不斷的聯繫。這種想法，卻無法傳遞到下一代，是我感到很遺憾的事。

圍桌漫談，一幕一幕、一景一景，多少童年少年往事，歷歷在我們笑談中呈現眼前。轉瞬間又煙消雲散，似實卻虛，似真又假。人生本來就是如此，不可太認真，但也不能不腳踏實地一步一步的走下去。因此我珍惜每一刻時光，因爲許多事是一去不返的。

哥哥嫂嫂第一次出國，可能各種生活習慣尙不能適應。若能利用這難得的機會，多瞭解不同文化習俗，參觀文物，欣賞名山大川增加經驗，才不虛此番遠途跋涉的辛勞。

尤金是有名的樹城，全年花朵不斷。回國時倘能彎到這裡小住幾日，我們是非常歡迎的。

祝

大家平安

四弟昌國上

一九九一年五月廿一日於

飛返西岸旅次

附

錄

缺席莫札特饗宴的指揮家

戴晨志

原本決定九月三十日返臺，指揮臺北市立交響樂團在國家音樂廳演奏「莫札特饗宴」的鄧昌國教授，行前突因身體不適住進美國俄勒岡州尤金市一家醫院，接受肝癌切片檢查，目前他正勇敢的和病魔纏鬥中，讓我們一起祝福他。

九月三十日，當「莫札特的饗宴」音樂會的優美旋律，在國家音樂廳悠揚響起時，太平洋彼岸的鄧昌國教授正拖着瘦弱的身子，前往俄勒岡州尤金市的一家醫院，接受肝臟切片檢查。

早在半年前，鄧教授即接獲臺北市立交響樂團的邀請，返臺指揮這場盛大的「莫札特的饗宴」。然而，日益消瘦的身體，難捱的疼痛，使他無法進食和入眠。為了讓臺北市交能早日另覓指揮，他在九月十四日退掉了市交已預購的返臺機票。

這是一個非常痛苦的決定，因為這可能是鄧昌國最後一次在國家音樂廳指揮大型演奏會的機會。面對無數樂迷期待他返臺指揮的熱情，鄧教授六十九歲病痛的身子只能使他接受放棄返臺的無情事實，也使他無緣再與他的前妻——藤田梓女士同臺獻藝。

這些天鄧教授看着刊載他即將返國的臺灣媒體報導，眼中不禁模糊，頻頻表示遺憾。

民國五十年，鄧昌國與藤田梓等在國際學舍舉行室內樂演奏，曾造成觀眾漏夜買票的盛況。此景，鄧教授仍深深刻印腦海，只是無情歲月催人老，躺在醫院病床上的鄧教授，只能閉起眼睛默默地回想，以優美的莫札特樂章，來忘記切片檢查的針刺扎痛。

八月間，鄧教授胃不舒服，以為腸胃有問題，經檢查後，醫生懷疑是膽結石或胰臟炎，很可能是肝癌。

多次反覆的追踪檢查，最後放射線科的報告是肝臟有一銅板大的黑點，很可能是肝癌。為了徹底檢查，又赴醫院多次。醫生經常囑咐前一天不能吃東西。最後一次檢查完畢，鄧教授卻忍不住拿出準備好的飲料與餅干充飢，並樂觀地說：「有癌細胞切掉就是了嘛！」

我扶着步履蹣跚的鄧教授走出醫院。上車後，

十二年前，鄧教授任中視副總經理，我兩次以藝專刊物編輯身分採訪他（鄧教授曾任藝專校長），萬萬沒想到十二年後，在美國俄勒岡州異地重逢。邁入老年的鄧教授已失去中年時的英挺俊帥，也已於去年加州演奏會後宣佈退休「封琴」，不再公開演奏小提琴；目前與

夫人遷居俄勒岡州尤金市，享受寧靜優美的森林陽光和新鮮空氣。可是最近他家前庭後院的花草，都因鄧教授夫婦同時生病而疏於整理。

十一歲時，鄧昌國第一次接觸一把二哥自地攤上三塊錢買來的小提琴，沒有品牌標籤，連四根弦都不完整。自二哥赴日本留學後，他卽按書自己練起琴來。

在苦難動亂的時代，逃難是悲愁的，豈能有閒情逸致學拉小提琴？卽使是擔任北京師大校長的父親，也反對小兒子學琴。因此，鄧昌國只能在放學後，私下偷偷地與一位張老師學琴。他回想那段日子：「簡直像做賊，做一些見不得人的事。」

可是經過老師指導後，鄧昌國琴藝大進，成爲當時唯一會拉小提琴的小學生。有一次北師附小校慶，學校訓育主任催洋車到鄧府，把正在發燒的他抱起，披上棉袍圍巾趕到學校，在大操場上的擴音器前，向全校師生拉了兩首曲子。事後，鄧昌國也因興奮過度，病情好了大半。

十三歲那年，鄧昌國在一家樂器行發現一把鵝黃色的小提琴，是法國手工名琴。他想試拉，樂器行老板急忙阻止，怕他碰壞賠不起。他記得連續幾天做夢都夢見那把琴。

靠着一把舊琴與對小提琴的興趣，鄧昌國硬着頭皮向白俄的琴師尼可拉托諾夫求教。尼可拉托諾夫是當時北平最好的老師，對他幼小年紀的熱忱非常感動，同意以半價收費教琴。

過一陣子，那把法國琴的主人因有急需，所以原本要賣五百元的小提琴，只賣半價兩百五十元，不過這個價錢在小孩眼裏仍是天價。好在儘管父親不贊成買琴，母親卻因兒子對小提琴的喜愛，從衣櫃、箱底、抽屜等各角落，摸出了一百銀元私房錢，先交給急用的琴主。兩週後，母親又七拼八湊地弄來六十元。鄧昌國終於抱回夢寐以求的法國琴，琴練得更勤奮了。

可是父親始終反對他學音樂，在當時動盪不安的時代，學音樂的出路大概只像電影裏的人物，站在街頭吹吹打打討飯。當時他卻面對父母說：「我寧願做乞丐也要學音樂。」

如今，半個世紀過去了，鄧教授也從幼小孩童步入老邁，我問他：「您兩位公子怎麼都沒有走向音樂這一行？」

「幸虧！」鄧教授躺在床上爽直地回答：「學音樂太艱苦了，幸虧他們沒有選擇音樂爲職業。」

鄧教授的兩位公子都有音樂天賦，不過都以工程師、科學家爲業，一爲派駐埃及的西屋科學家，另一現居加州任電機工程師。鄧教授談及他們時，一臉興奮地說：「他們眞是太漂亮了，把『我們』的智慧、聰明、健康、美麗都吸收去了！」

卽使鄧教授慶幸自己兒子沒有以音樂爲業，卻不爲自己的選擇後悔；相反的，他爲自己

音樂的一生感到無比自豪。

年輕時，鄧昌國以第一名考上師大音樂系；畢業後，應北京大學胡適校長聘為「音樂導師」，負責全校的音樂活動。抗戰勝利後，鄧教授舉行第一場獨奏會，親朋好友都應邀參加，場面熱鬧非凡，也改變了父母認為學音樂會做乞丐的觀念。

民國三十六年，鄧昌國與四位年輕主修音樂的同學留學歐洲，他進入比京皇家音樂院。除了接受比利時名教授的指導外，他又到德國、法國等地求教，學習各國不同學派與技巧，也因此，鄧教授精通英、法、葡、西、日、德等各國語言。

三十四歲時，他應教育部長張其昀之邀，返國創辦音樂研究所，積極培育國內音樂人才，制訂天才兒童出國進修辦法。又任藝術館館長、藝專校長、臺北市立交響樂團團長兼指揮，史波肯世界博覽會中國館館長，中視副總經理、文化大學藝術學院院長⋯⋯等職。

由於鄧教授的才華橫溢，加上藤田梓女士的華麗綽約，使他們夫妻檔在國內音樂界享有高知名度，也經常旅行海外巡迴演奏、指揮。鄧教授更獲得韓國成均館大學與世界大學兩項名譽博士。

然而他與藤女士的婚姻於十八年後協議離異。隨後他旅居洛杉磯，籌組幾乎不可能的華人「華夏管弦樂團」，證明海外僑胞也能演奏貝多芬、莫札特等名曲，也使飄落異鄉的海外

華人，藉着音樂琴韻的共鳴，建立親密交融的情感。

鄧昌國自二十四歲搭輪赴比利時後，國土淪陷，即未再返北平，直到三年前，才自美赴大陸，探望師大老師、同學及親人。並應大陸中央交響樂團邀請，在北京音樂廳指揮交響樂演出。

樂團借給鄧教授的指揮譜上，竟有「滿洲國交響樂團總譜」的橡皮圖章印。看到「滿洲國」三個字，他聯想到小學二年級時的「九一八」。他記得那一天，級任老師淚流滿面地告訴同學：「日本人把東北三省佔了，今天停課。」當時幼小年紀，不知發生什麼事情，沒想到半世紀後他眼前的樂譜竟是「滿洲國」的遺跡。

北京音樂廳演奏當晚，鄧昌國的老同學與音樂界的人曾都到齊。孟德爾遜序曲、貝多芬交響曲、馬水龍的梆笛協奏曲都獲得滿堂喝采。在全體樂迷的鼓掌「安可」聲中，他步上舞臺中央，又指揮演出兩首「悲歌」，來紀念這次未能見到的親朋同學。樂曲在極輕的弦樂聲中消失，鄧教授含淚低首走回後臺……。

一生抱着小提琴走過世界各國音樂舞臺的鄧昌國，如今已由絢爛歸於平淡。他原本信奉天主教，最近卻鑽研佛學，看淡一切名利、慾望。他認為，人存在世界的意義，在幫助需要幫助的人；以音樂家而言，當以音樂來美化人生，或做好樂曲給社會大眾。

他說，在整個宇宙中，人極為渺小微不足道，即使他曾站在莫札特最後一次演出的「史威琴根堡壘音樂廳」中指揮過，對歷史的回顧與懷念也不過如此而已。但人生終究只是一個過程，「成、住、壞、空」是必然的循環軌跡。

正如他十三歲時央求母親幫他買琴時所說：「買了這把琴，一輩子都不必再買琴了！」老音樂家撫摸着伴隨他度過半世紀的法國堤波威小提琴，雖歷盡滄桑，歲月浸濡，卻仍是一生的最愛。

至今，鄧昌國仍每天面對父母遺像靜默敬思。在得知肝癌消息後，雖仍表樂觀，但他已在遺囑中寫明，將這把法國名琴送給親戚中一位學小提琴有成的晚輩。

閒居非吾志 甘心赴國憂

——訪臺灣著名音樂家鄧昌國先生

許其良

作為臺灣著名的音樂指揮和小提琴演奏家，鄧昌國先生的名望在臺灣早已家喻戶曉，他為臺灣交響音樂事業所做的貢獻也已是有口皆碑。三年前，這位在音樂藝術世界馳騁了大半輩子的指揮家，退休後移居美國，原想過一個清靜的晚年，無奈秉性難改，舊業不捨，於是有去年在美國與大陸著名音樂指揮家李德倫先生同臺獻技一事。今年六月初，他又偕同他的姐姐鄧淑媛來到了北京。

老去情懷・猶作天涯想

古今中外，老而彌堅、不墜青雲之志者甚多，而鄧昌國先生正是這麼一個人，他身材修長，風度翩翩，雖年過花甲，眉宇間卻透着一種不減當年的志氣。在他下榻的友誼賓館，筆

者有幸與鄧先生作了交談。他告訴筆者，此次來北京，除因探訪闊別了四十多年的故鄉和親朋好友外，他還帶了一個使命，誠如他自己所述——中國人是世界優秀人種之一，已在科學及其它方面展露才華，但就音樂一項屬較弱一環。目前中國正統音樂尚在摸索探尋階段，未能晉身世界樂壇成一「統派」，因此，必須集合全球中國音樂家的力量，共同努力交換智慧心得，方可期望有成功的一天。鄧先生就是為此目的而不甘閒居來到了北京。筆者深受感染，一時頗想知道對於中國正統音樂該如何走向世界這個問題鄧先生有什麼看法。

連日來的各種活動和緊張的演出排練，鄧先生顯得十分疲勞，他笑了笑說：

「在表演方面，比較容易，比如拉小提琴，在國際上得個獎並不難。主要的是音樂藝術作品的創作。要讓中國正統音樂走向世界，首先我們不能關起門來，覺得中國人喜歡就行，我們有我們非常自豪的一些很好的傳統觀念，這些鏟也鏟不掉的觀念如果能夠結合到作品創作中去，將它們加以發揮，提高到更高的層次，那麼這種真正高層次的作品是拿得出去、能被接受的，就像日本作家川端康成的小說，雖然純粹是民族性的，但卻能被全世界所接受。音樂比文學更有優勢，它不需要翻譯，能直接感染人，更容易被理解。兩岸音樂界人士應該在音樂作品創作方面合作並進。我們要有自信心，要有一種你們不行而我們中國人行的信念，這樣，我們才有

如果你就唱一個崑曲，怎麼同外國交流？不交流又怎麼發展？再一個，我們

可能使中國的正統音樂走向世界。」他似乎已經不顯得累，滔滔不絕地說着。

「那麼，您個人在促進兩岸合作、使中國正統音樂走向世界方面有什麼具體想法？」我接着問。

「海峽兩岸雖然體制不同，但全是中國人，要是從藝術角度看，繼承的都是一個傳統，就像是一個人。現在兩岸從事音樂藝術的力量加在一起都不定能在世界樂壇作出什麼成績，如果分開了就更沒辦法。因此我希望我是一個橋樑，在以後兩岸的正統音樂交流中作些傳遞工作。」他回答道。

六月的北京氣候變化無常，窗外正陰沉沉地下着雨，但這絲毫不影響室內的熱烈交談。

鄧先生談到了他如何在臺灣辦「天才出國」，培養音樂人材，談到臺灣對大陸國樂樂器的偏愛和臺灣藝人對大陸正統音樂抱有一種盲目崇拜的態度。在問到他對大陸交響樂方面與臺灣比較有何不同時，他說，對大陸的交響樂瞭解不多，但有一點感覺，大陸比臺灣好些，比較蓬勃，至少大陸的交響樂團有許多演出機會，不像在臺灣要搞一次演出困難極了。對於大陸國樂的改良他覺得缺少特色。

在兩個小時裏，他談得很多很多，直到中午，我們才說再見。

梆笛協奏曲

六月十日晚，中央樂團在北京音樂廳奏起了「梆笛協奏曲」，這首由臺灣著名作曲家馬水龍先生結合中西樂器創作的樂曲，表現了漢民族堅忍不拔、樂觀進取的精神，它像首詩篇，緩緩地描述着中華民族的悠遠和博大。樂曲時而恬靜，時而深沉，時而激烈，迴盪在整個音樂廳。當樂曲終了的時候，音樂廳響起了經久不息的掌聲，聽眾以雷鳴般的掌聲祝賀演出的成功。站在指揮席上的鄧昌國先生微笑着頻頻向觀眾致謝，臉上流露着一種不可抑制的興奮和自豪感。

這個音樂會是鄧先生去年在美國與李德倫先生同臺演出後，應李先生代表中央樂團的邀請來北京與中央樂團一同舉辦的。這是一次成功的音樂會，鄧先生作爲臺灣正統音樂界的代表首次在大陸登臺表演，並且首次將臺灣作曲家的交響樂曲搬上了大陸舞臺。這天晚上，鄧先生還指揮演奏了孟德爾松的「芬格爾巖洞」序曲、貝多芬「F大調第八交響曲」、「卡門序曲」和「最後的春天」。指揮家李德倫、嚴良昆，作曲家吳祖強、李煥之、鄧昌國先生大學音樂老師老志誠教授、鄧先生的同學、幼兒音樂教育家姚思遠以及其他音樂界人士參加了音樂會。他們對鄧先生的演出給予了很高的評價，覺得鄧先生的指揮深沉、含蓄，富有魅

力。

這次音樂會僅僅是鄧先生安排的交流活動中的一項，而更多的交流活動卻是在舞臺之外。

未完成的協奏曲

好不容易來一趟北京，鄧先生自然不肯滿足於一次演出，在他演出的前前後後，他訪問了中國劇院，與北京師範大學音樂系、中國音樂協會、北京師範學院音樂系等進行了不同內容的交流。

在他的母校北京師範大學，他被聘為該校的客座教授，他與昔日的老師和老同學們歡聚一堂，暢談他們的過去和現在。在與藝術教育系學生的座談會上，鄧先生深有體會地對學生們談到音樂教育的重要，他認為藝術教育具有崇高、深遠的意義，而教師的工作是神聖的。他希望學生們能成為藝術家，但如果成不了，那就得成為一個好的教師。

在北京音樂廳，鄧先生應邀參加了中國音樂家協會舉辦的座談會，與許多音樂界人士進行交談。與鄧昌國先生同一個地方長大的指揮家李德倫先生向鄧先生介紹了大陸交響樂目前的狀況，並希望將來有更多從事嚴肅音樂的臺灣人來大陸進行藝術交流，而李先生則非常希

望自己是到臺灣進行音樂藝術交流的第一人。在座談會上，鄧昌國先生介紹了臺灣交響樂如何從幾乎一無所有的困難境地中發展起來的經過，並談了他對大陸正統音樂的看法，覺得大陸與臺灣都有必要在作曲方面有所突破。在談到兩岸間音樂藝術交流會不會受到阻礙問題時，鄧先生認為，藝術與政治沒有關係，就像藥與政治沒關係一樣，藥可以治大陸人，也可以治臺灣人，音樂作品也是同樣的道理，為什麼不可以交流呢？

在鄧先生即將離開北京前往南京的前一天，他還到北京師範學院音樂系做了一次題為「臺灣的音樂教育和音樂生活」的講座，介紹了臺灣音樂教育的發展概況和今日臺灣人的音樂生活。同時他還介紹十多位臺灣音樂家的作品。

六月十二日，鄧昌國先生結束了他不到半個月的北京之行。他在北京與大陸音樂界的交流活動，對於海峽兩岸正統音樂之交流，猶如一首協奏曲，但這是個未完成的協奏曲，更美妙的旋律將會廻旋在海峽兩岸。

什麼都想做的藝術家

艾　樂

二十九年了，打從民國四十二年應教育部電召，由歐洲返國服務迄今，鄧昌國先生已經在國內樂壇上，揮灑了一萬多個晨昏的血汗！

在這二十九年的歲月裏，鄧昌國始終以篳路籃縷、只問耕耘、不計收穫的拓荒者精神，積極地為了提昇國內的音樂環境與水平而努力。在他不遺餘力的大幅推展下，臺灣地區的音樂，終於由微而著、由隱而顯地滋長茁壯起來。

「如果在當初，我的選擇不是音樂，那麼往後的路程，將會比今天順暢許多！」溫文爾雅，頗有中國文人氣韻特質的鄧昌國先生，不勝感慨地說道。

福建籍的鄧昌國，生長於一個教育世家——父親是位留學美、日的學者，曾任廈門大學、師範大學、河南大學等校校長，以及教育部次長等職。因此，從小鄧昌國便在雙重教育標準的環境裏成長——在極為開放自由的家規下，每逢寒暑假，同時也必需接受練毛筆字、

背誦論語等課程。

鄧昌國先生的父親，曾經希望他攻讀外語，然而，他卻擇取了音樂；多少年來沉重辛酸的音樂之旅，使得鄧昌國不只一度地懊悔當年未曾聽取父親的建議。

「但既然已經走了，也只能盡我所能，傾我所有的好好教育國內的下一代。」

回顧二十九年來鄧昌國的種種作為，毫無疑問地，他的確是做到了「言之容易，行之不易」的這一點。

由鄧昌國創設的天才兒童出國進修辦法，先後造就了陳必先、林昭亮等揚名國際的中國音樂人才；在經濟拮据的情況下，他創立了臺視、北市兩個交響樂團，開拓今天臺北市文藝季的先河；在主持國立藝專期間，他將這個學校，由學生必須站着吃飯的慘澹環境，改變而為培植藝術人材的最佳搖籃……。

許許多多原先被認為是「不可能」的事情，到了鄧昌國手中，都轉化而為「可能」；對大多數的人而言，鄧昌國本身，就是一個奇蹟的創造者。

然而，究竟是什麼因素，促使鄧昌國擁有這股異乎常人的意志和力量？

「我的父親曾對我說過『自強原天性，服務即人生』這兩句話，而這兩句話，也就成為我日後行事的一個準則。」也就是這項行事準則，使得鄧昌國能甘之如飴地接受種種磨練，

克服千百困難重重的挑戰。

民國四十六年，接掌藝術學校（即今之國立藝專）校長職務時，鄧昌國就曾面臨極大的考驗。當時，校務百廢待舉，在捉襟見肘的窘困下，教育部來了道裁減科系的命令，於是，鄧昌國不得不因應情勢地裁減教師編制，那時他剛回國不久，對於國內的人情壓力，也沒有太大的感覺，一番大刀闊斧的改革下來，竟招來被解聘教師拿刀追殺的後果。

音韻悠揚的音樂世界，令人沉醉；但在追求音樂理想的道路上所遭遇到的諸般挫折卻也足以令人心碎。但是，基於一股伯樂找尋千里馬的殷殷期盼，鄧昌國毫不氣餒地一肩承擔起所有的打擊。

就讀北平師範大學期間，鄧昌國原攻修小提琴，後因感於未能接觸音樂殿堂的全貌，遂轉而攻讀指揮。大學畢業後，鄧昌國遠赴比利時皇家音樂學院進修小提琴、室內樂及管絃樂；爾後，更在歐洲等地擔任音樂教授、樂團指揮等職。以當時在歐洲所擁有的豐厚條件，鄧昌國大可不必回到國內來心力交瘁的開墾拓荒；但是，鄧昌國卻毅然決然地拋棄他在異邦的碩果，回國肩負起墾荒闢地的老農工作來。

「在純藝術和通俗藝術之間，往往間隔着一段生活上的真空距離；但若以今天國民生活的情形來看，我們所要追求的，應該是一種高水準的音樂！」

在擔任中視副總經理時，鄧昌國曾試圖以最具影響力的大眾傳播工具——電視，來推廣音樂藝術的普及，像「音樂世界」、「音樂之窗」、「維也納時間」等純藝術電視節目的播出，就是其中的一環，而莎士比亞影集的購買，更是鄧昌國有心提昇全民精神領域的一個舉動。令人惋惜的是，在電視公司「商業掛帥」的前提下，鄧昌國的這些努力，最後都沒有得到預期中的效果。

對於生活的品味，鄧昌國涉獵的範圍，廣博得一如語文。他透過照相機的鏡頭，來詮釋老莊精神的眞義；也運用文字，將個人入微的觀察、獨到的見地，從抽象轉換而爲具體；更利用生活裏每一偸閒的片刻，寫毛筆字、養盆景、作剪報……。

王大空就曾笑着說他「不能什麼都想做」，但，在某些生活的細節上，鄧昌國就是這麼一個容易滿足的人——卽使自己動手打掃房間，也能從其中獲得莫大的快樂。

在鄧昌國的世界裏，「服務」是一點圓心，「澹泊」是半徑，而「音樂」的圓規，則劃出了他生命中完美無缺的一個圓！

國立中央圖書館出版品預行編目資料

伴我半世紀的那把琴／鄧昌國著 . --
初版 . --臺北市：三民，民81
面；　　　公分，(三民叢刊;40)
ISBN 957-14-1846-3 (平裝)

1.音樂—論文，講詞等

910.7　　　　　　　　　　　81000058

© 伴我半世紀的那把琴

著　者　鄧昌國
發行人　劉振強
出版者　三民書局股份有限公司
印刷所　三民書局股份有限公司
　　　　地址／臺北市重慶南路一段六十一號
　　　　郵撥／〇〇〇九九九八——五號
初　版　中華民國八十一年一月
編　號　S 85224
基本定價　叁元伍角陸分
行政院新聞局登記證局版臺業字第〇二〇〇號

ISBN 957-14-1846-3 (平裝)